名家画
水墨兰花

郝良彬 绘

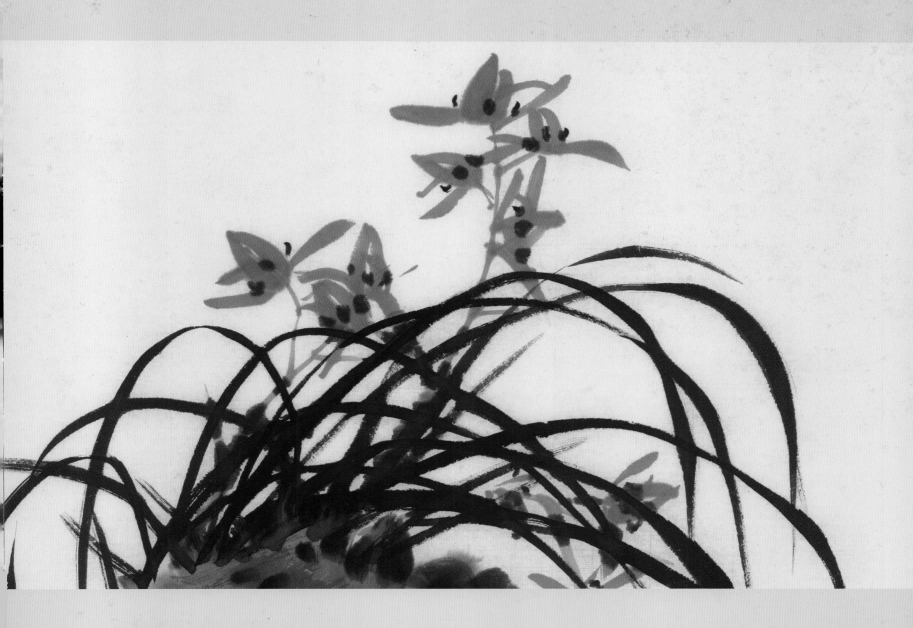

天津杨柳青画社

郝良彬

毕业于山东济宁师专美术系，后师从中国美院宋忠元先生、中央美院田世光先生。现为中国美术家协会会员，中国三百书画研究院副院长，中国人民对外友好协会艺术创作院研究员，中国华勤画院副院长，中国澳门画院艺术顾问，中国公益总会书画研究院名誉院长，国管局老干部画院教授，北京化工大学美术系客座教授，世界著名艺术家协会理事。

图书在版编目（CIP）数据

名家画水墨兰花 / 郝良彬绘 . —— 天津 ：天津杨柳青画社，2013.1
ISBN 978-7-5547-0014-3

Ⅰ．①名… Ⅱ．①郝… Ⅲ．①兰科-水墨画-花卉画-国画技法 Ⅳ．① J212.27

中国版本图书馆CIP数据核字(2012)第306708号

天津杨柳青画社 出版
出版人　刘建超

（天津市河西区佟楼三合里111号　邮编：300074）
http://www.ylqbook.com
北京圣彩虹制版印刷技术有限公司制版　北京蓝图印刷有限公司印刷
开本：1/8　787mm×1092mm　印张：5　ISBN 978-7-5547-0014-3
2013年1月第1版　2013年1月第1次印刷
印数：1—3000册　定价：35元

市场营销部电话：（022）28376828　28374517　28376928　28376998　传真：（022）28376968
编辑部电话：（022）28379182　邮购部电话：（022）28350624

兰　花

　　兰花大部分品种原产于中国，因此兰花又称中国兰。中国兰主要有春兰、蕙兰、建兰、寒兰、墨兰、春剑、莲瓣兰七大类，有上千个园艺品种。

　　常见的有春兰和蕙兰两种，春兰叶较短，一柄一花，而蕙兰叶较长，一柄多花。春兰又名草兰、山兰，分布较广，花期为一年的二、三月，开花时间可持续一个月左右，花朵香味浓郁纯正。蕙兰叶质较粗糙、坚硬，苍绿色，叶缘锯齿明显，根粗而长。

　　兰生长于幽崖邃谷，天然高洁，历代文人墨客都十分爱兰。屈原的《离骚》中多次提及兰花，可见他以兰为知音，寄情于兰。板桥更是喜欢兰草，他在兰竹画中常添石，认为"一竹一兰一石，有节有香有骨"，"兰竹石，相继出，大君子，离不得"。

　　画水墨兰花，水和墨的运用应灵活，墨要新，水要清洁。画时先蘸水，后蘸墨，墨分五色，用笔要有变化。所画兰花，要注意表现其特色，叶长而飘逸，花灵动而娇美。

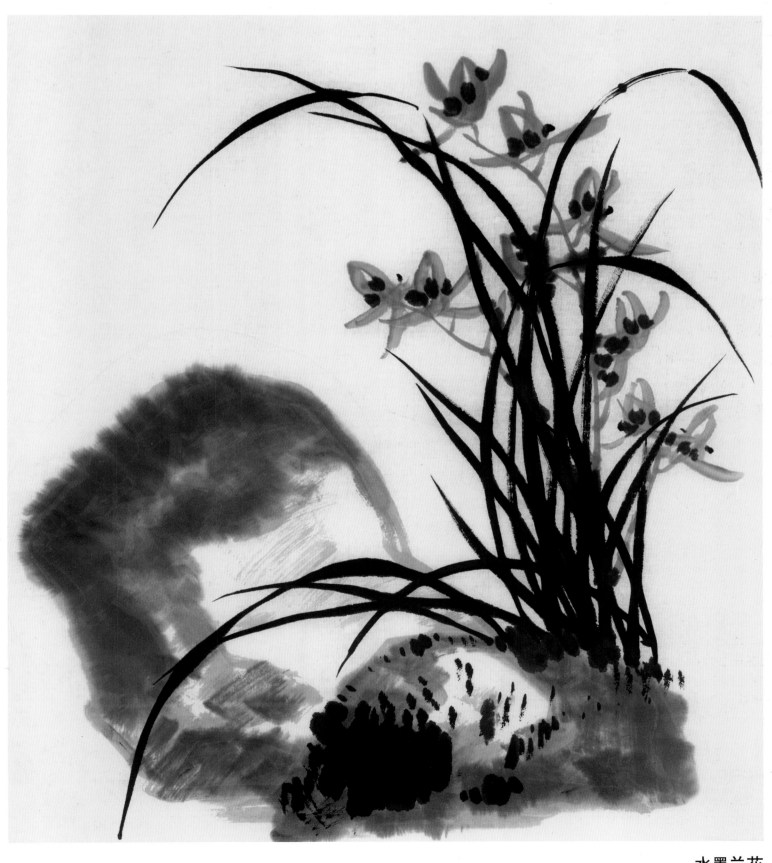

水墨兰花

兰叶的画法

左起手式

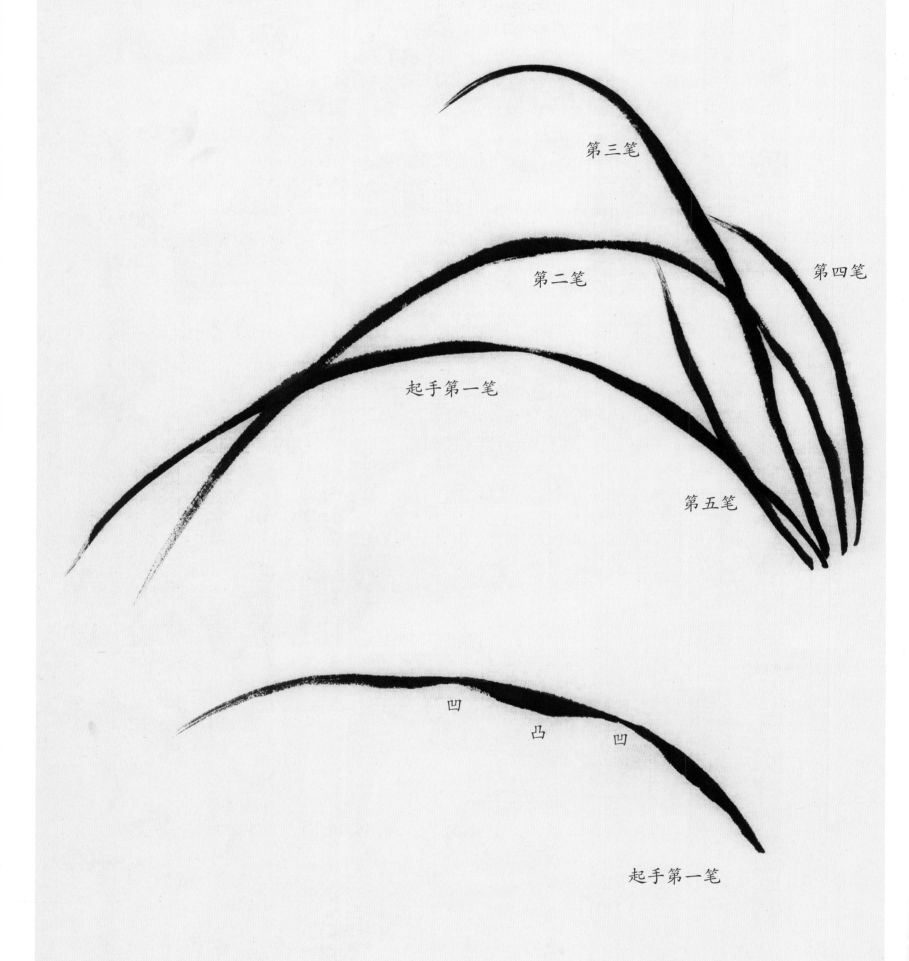

学习画兰草，最重要的是画兰叶的方法，因此要先学画叶。初学者学画兰叶，起手笔为自左向右的左起手式，这样比较顺手，容易掌握。

起手第一笔，有叶尖和叶尾狭窄而中间宽阔的，即钉头、鼠尾、螳螂肚的形态；有叶片中间部分（不是正中间的位置）画出转折的形，又细又长的。第二笔与第一笔相交搭，称为"交凤眼"。第三笔从"凤眼"穿过，称为"破凤眼"。第四笔、第五笔适合画稍短的叶子，也可画折叶，叶根处相向用笔，呈环抱状。

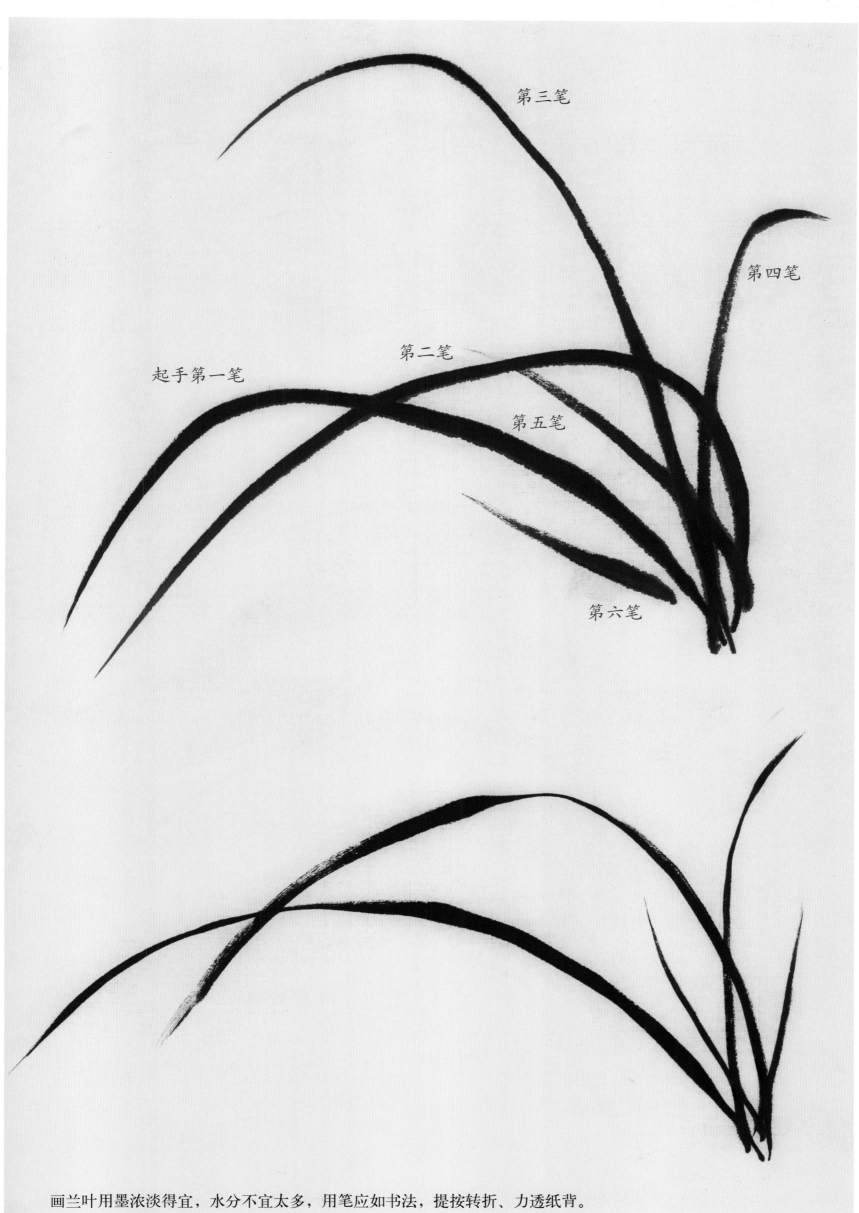

第三笔

第四笔

第二笔

起手第一笔

第五笔

第六笔

画兰叶用墨浓淡得宜，水分不宜太多，用笔应如书法，提按转折、力透纸背。

右起手式

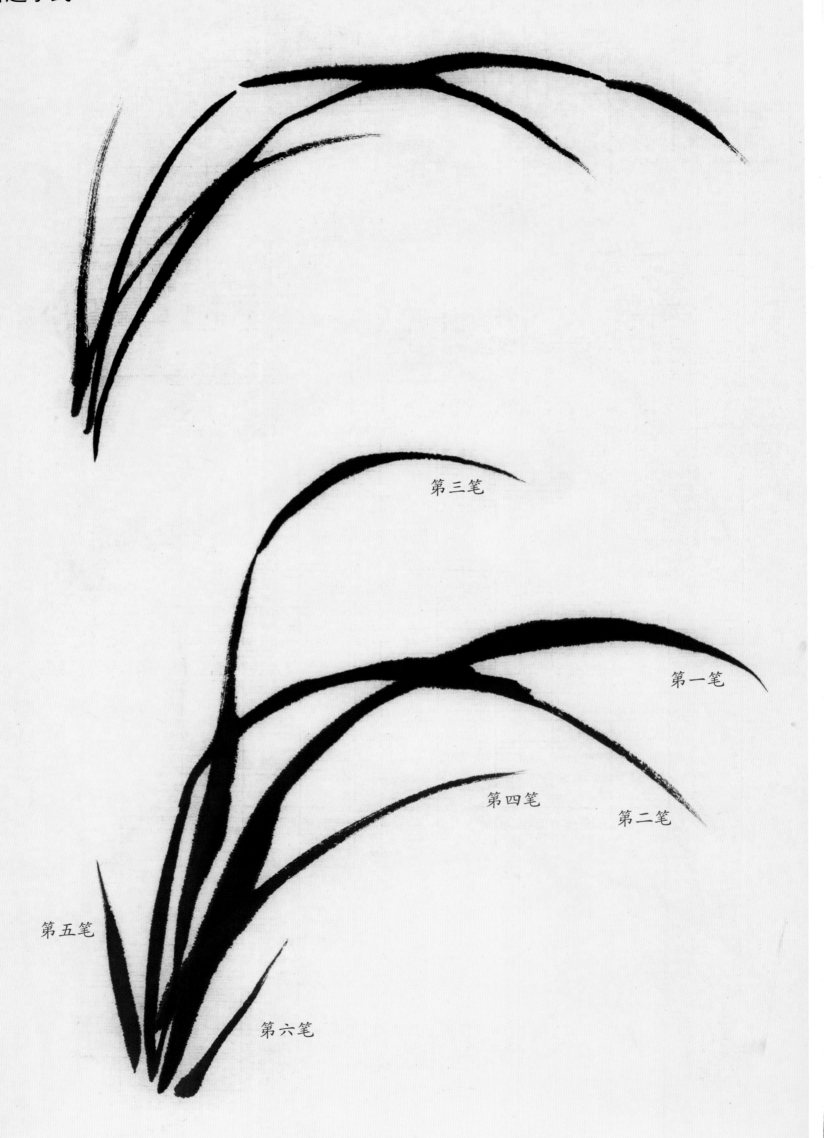

第三笔

第一笔

第四笔

第二笔

第五笔

第六笔

兰叶的各种姿态

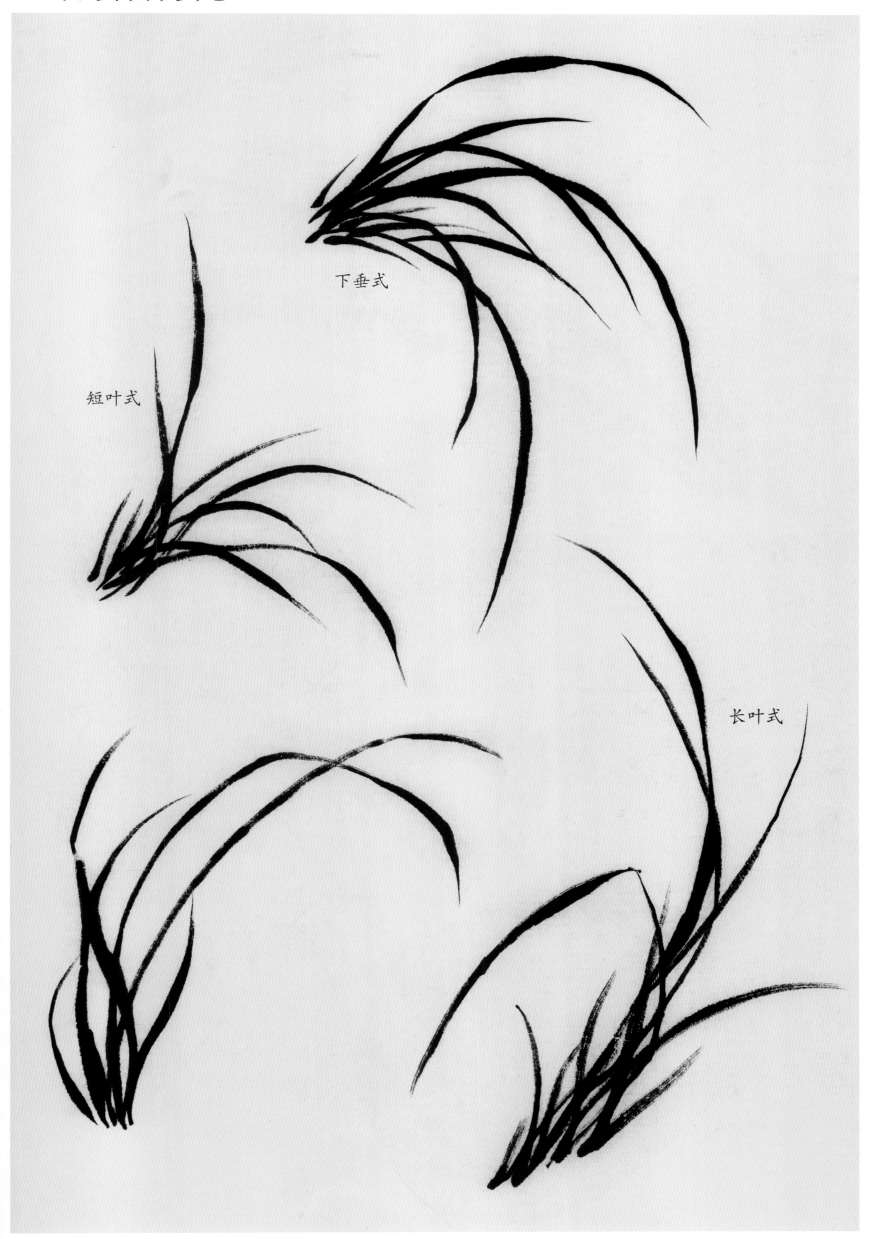

下垂式

短叶式

长叶式

兰叶的各种姿态

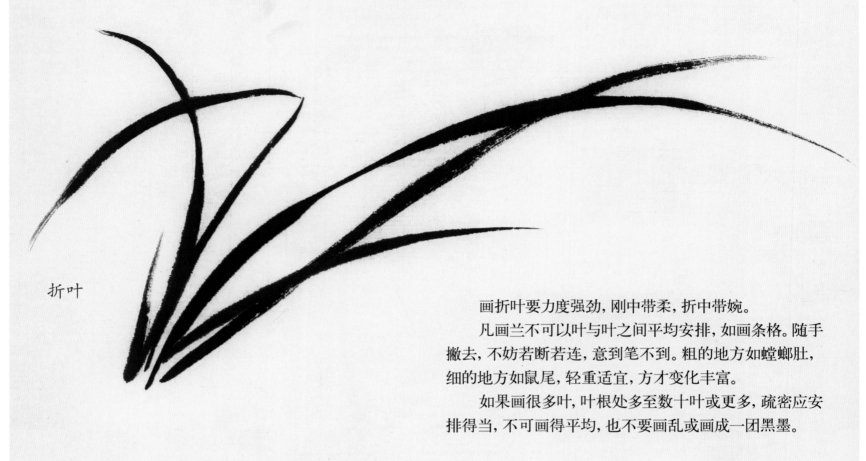

折叶

画折叶要力度强劲，刚中带柔，折中带婉。

凡画兰不可以叶与叶之间平均安排，如画条格。随手撇去，不妨若断若连，意到笔不到。粗的地方如螳螂肚，细的地方如鼠尾，轻重适宜，方才变化丰富。

如果画很多叶，叶根处多至数十叶或更多，疏密应安排得当，不可画得平均，也不要画乱或画成一团黑墨。

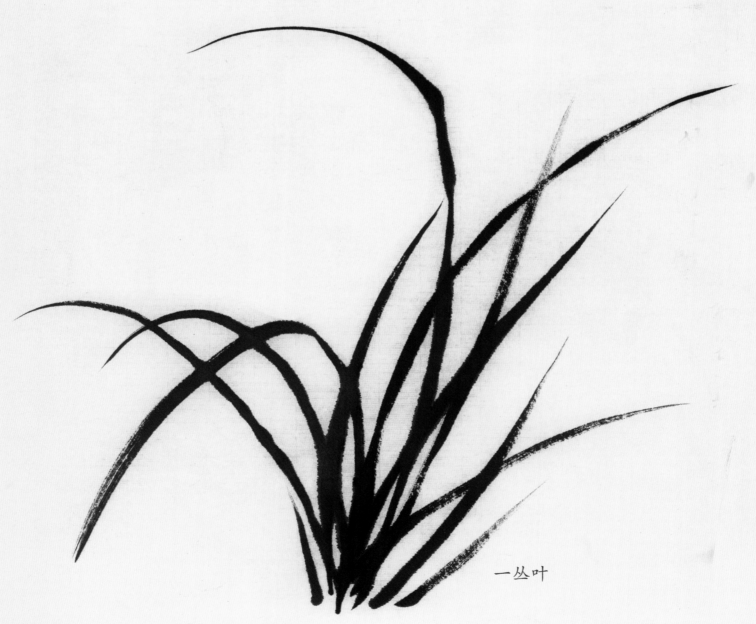

一丛叶

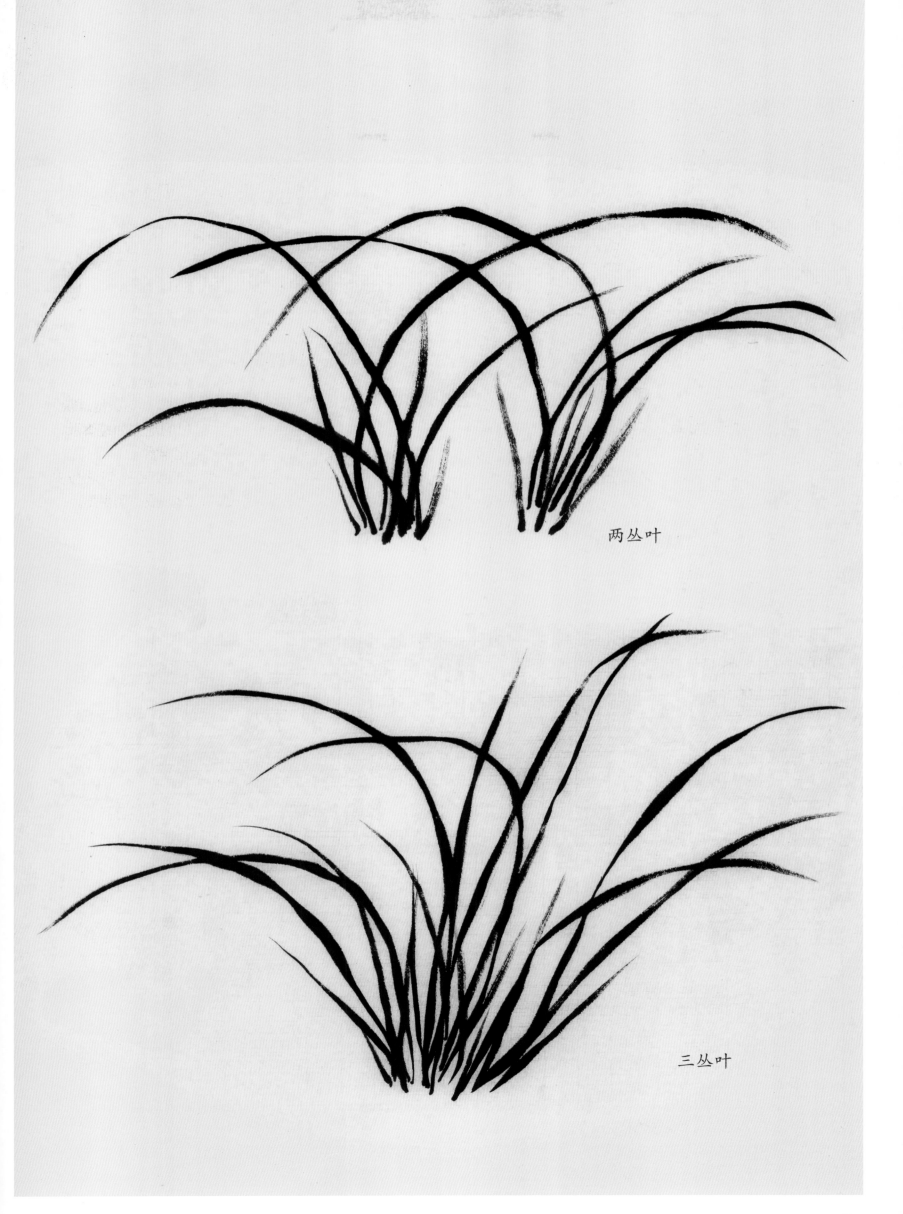

两丛叶

三丛叶

兰花的画法

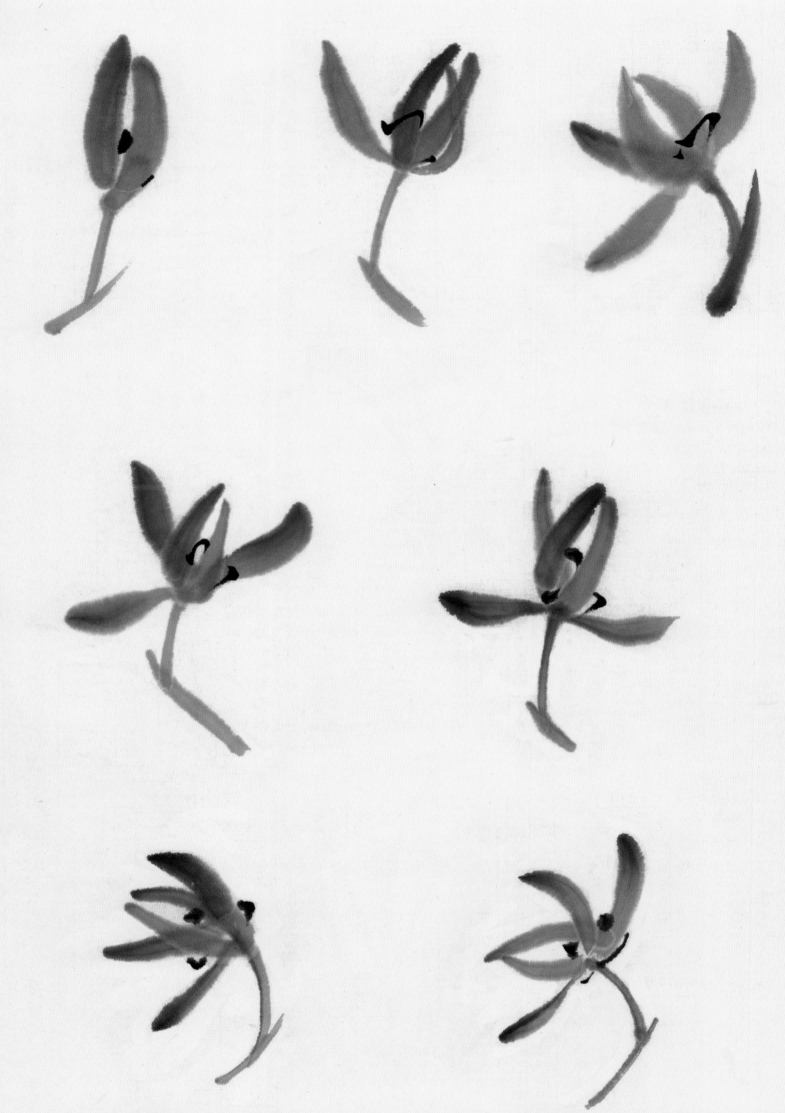

　　兰花花头的姿态有屈有伸，花影婆娑。含苞待放时，花瓣闭合；花开初放时，花瓣有横有斜地展开；花全开时如飞舞的蝴蝶。多观察兰花的姿态，方能画出生动的花朵。

　　一朵兰花有五个花瓣，瓣尖厚，瓣根薄，花瓣有正、侧之分，侧瓣窄，正瓣阔。画时用淡墨，笔尖少蘸稍重墨，一笔画出一瓣就可区分花瓣的微妙变化。

点花蕊的用笔

　　兰花的花蕊通常用勾点的方法画出，以重墨点，如草书气势连绵，按常规要画三点，形似"心"字而又似"山"字等。同一画面中的花心用笔要有增减，避免其形雷同，可连接也可不连接。

蕙兰花头的画法

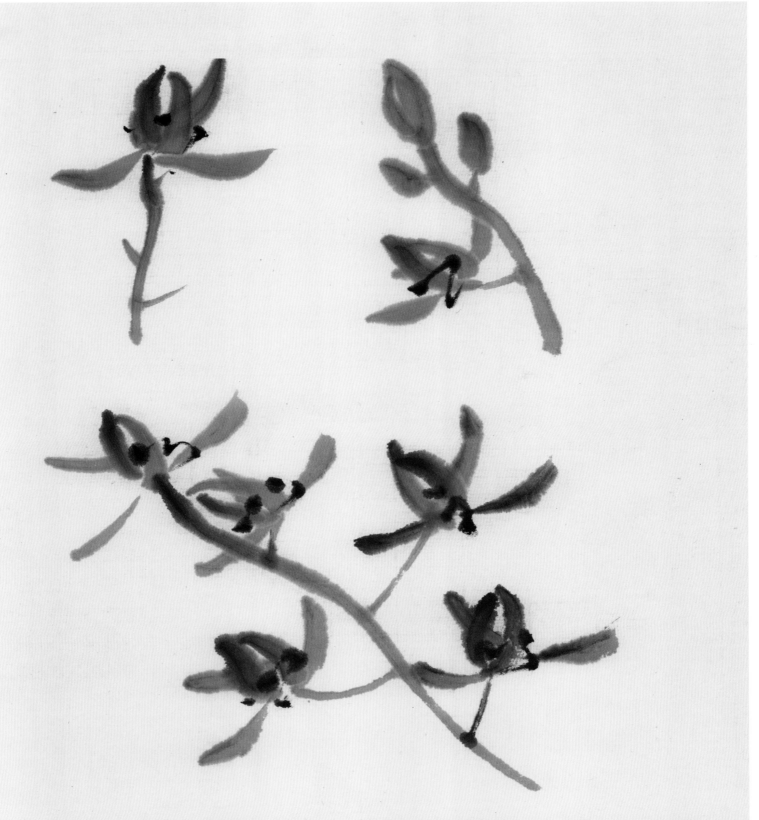

　　蕙兰为一茎多花，其画法与兰相同，只是多了画花茎。画时其茎从兰叶中起笔，穿插在兰叶之间。用淡墨，中锋运笔，如写篆书，画出的茎才会有圆、嫩之感。

兰花的姿态图示

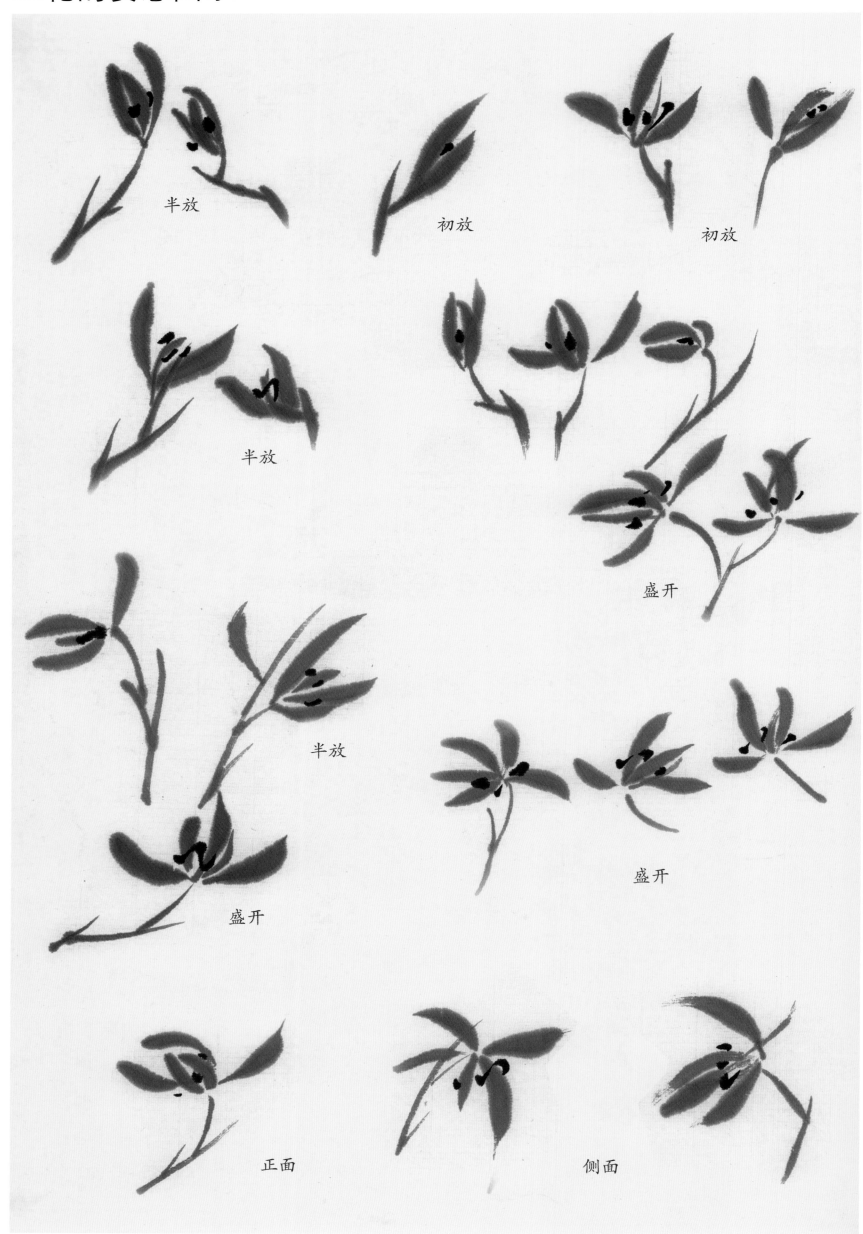

半放

初放

初放

半放

盛开

半放

盛开

正面

侧面

盛开

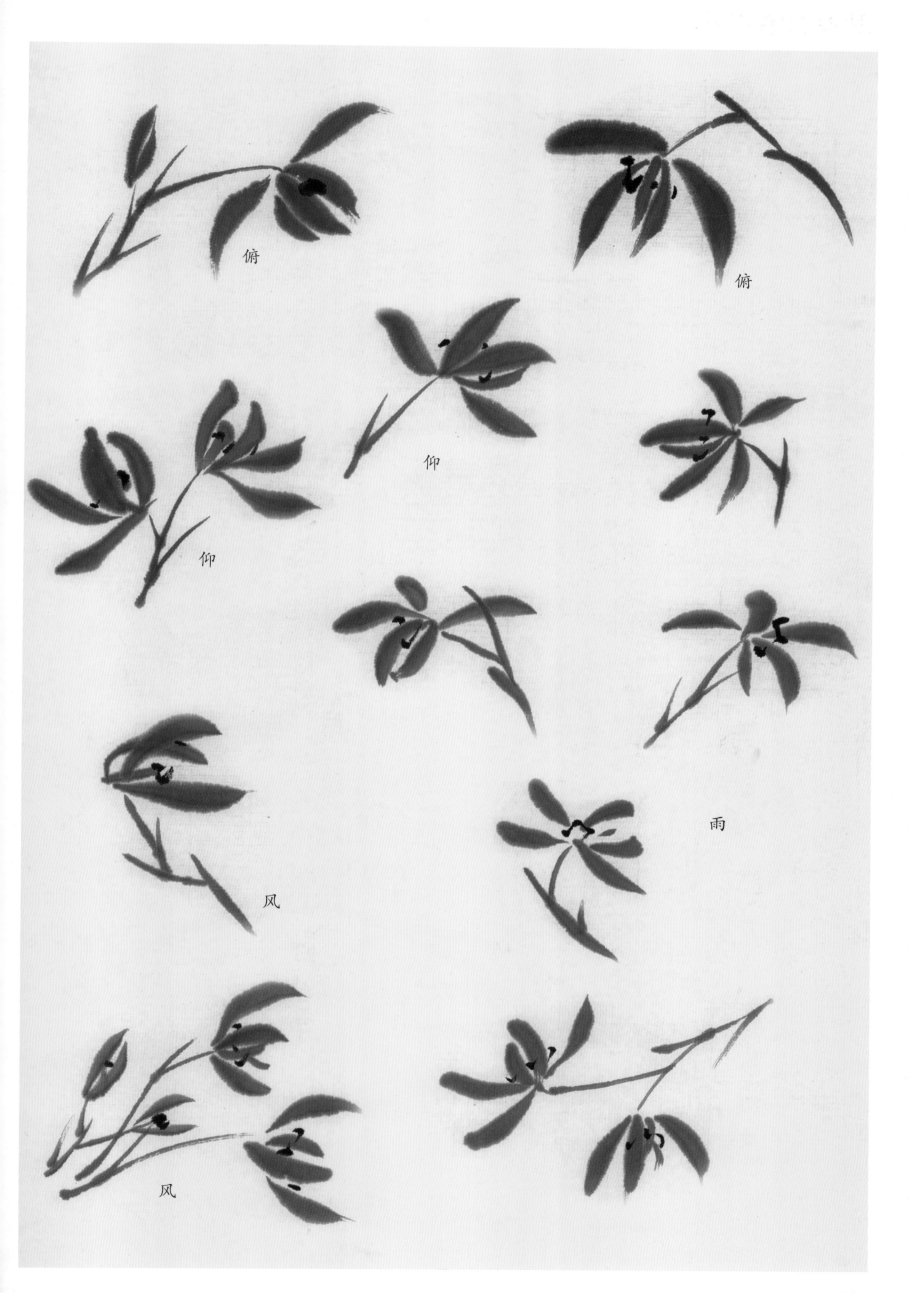

俯

俯

仰

仰

雨

风

风

兰与蕙图示

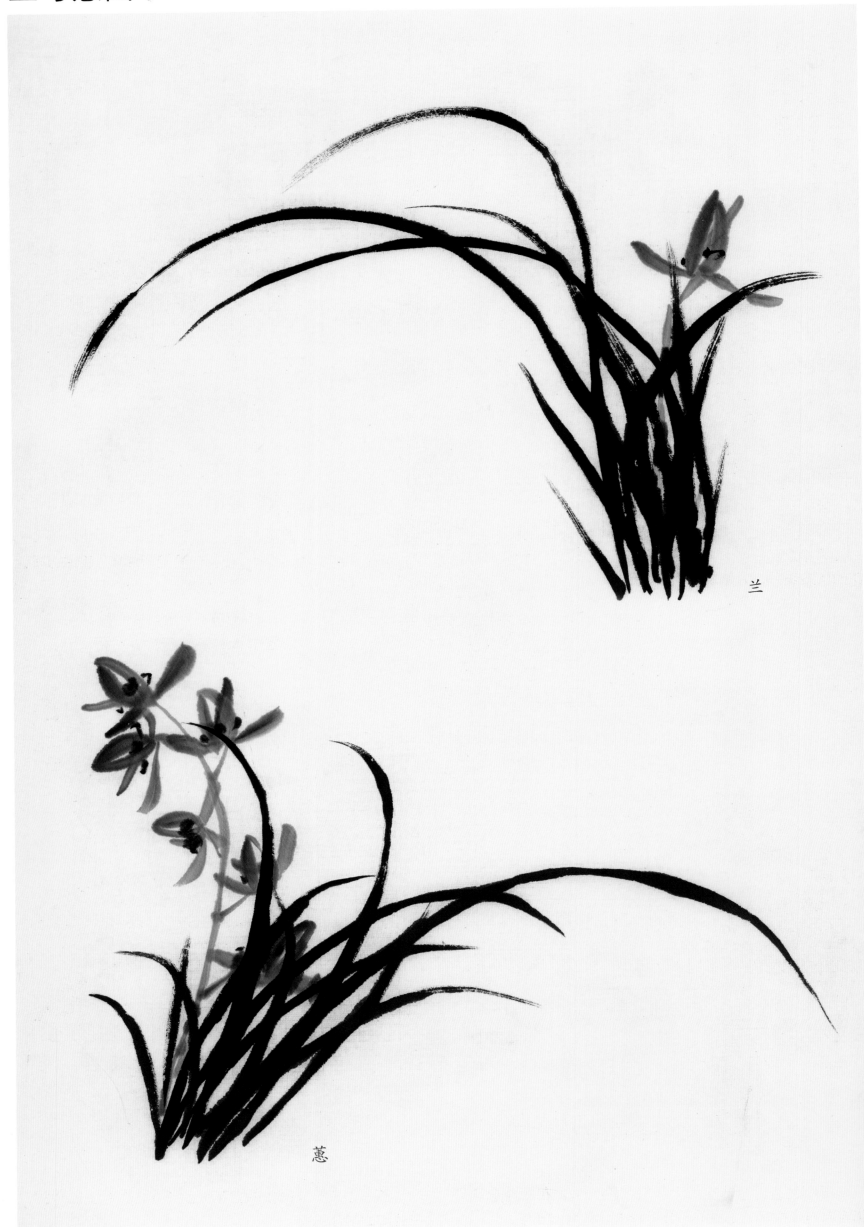

兰

蕙

风晴雨露中的兰

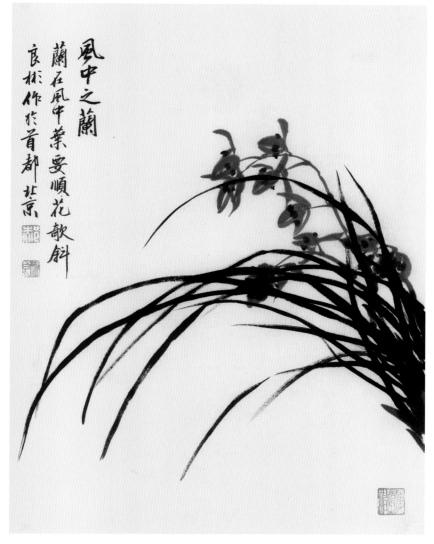

风中之兰
蘭在風中葉要順花歙斜
良林作於首都北京

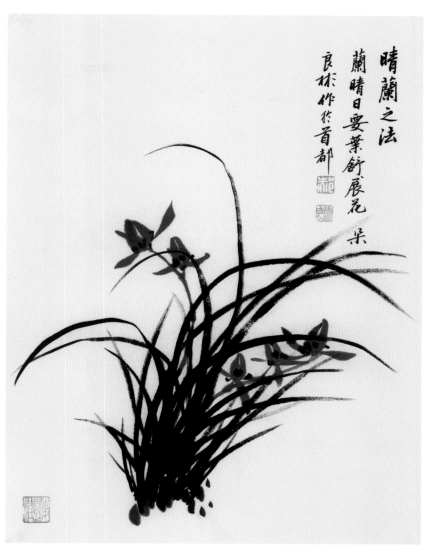

晴蘭之法
蘭晴日要葉舒展花朵
良林作於首都

风中之兰：兰叶在风中要顺风走势，花朵歙斜，叶和花的状态统一，方显动感。

晴天之兰：晴天时的花叶都较为舒展，姿态万千。

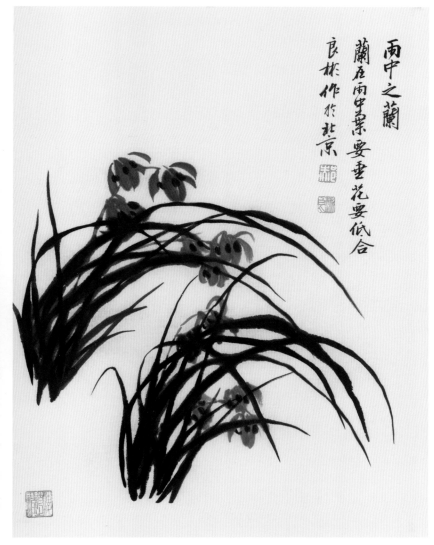

雨中之蘭
蘭在雨中葉要垂花要低合
良林作於北京

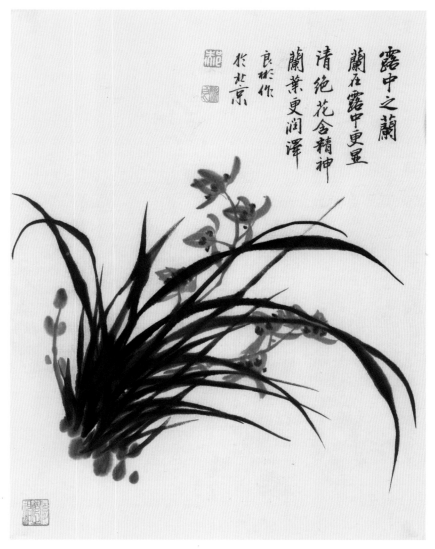

露中之蘭
蘭在露中更顯清絕花含精神蘭葉更潤澤
良林作於北京

雨中之兰：兰叶在雨中要有下垂之势，花朵亦低头，花瓣向内合抱状。笔墨的水分可较大，可有湿润感。

露中之兰：朝露中的兰花更显清艳，花叶更显精神，兰叶更加润泽。

《寂寞芳菲》画法步骤

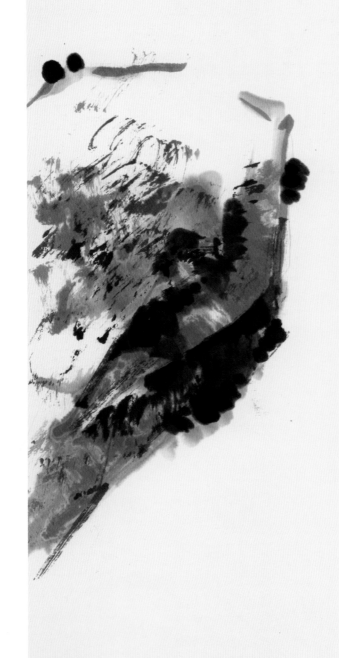

步骤一 在画面左侧三分之一处画石头，淡墨勾皴，稍干之后再用重墨皴擦、点苔加以丰富。

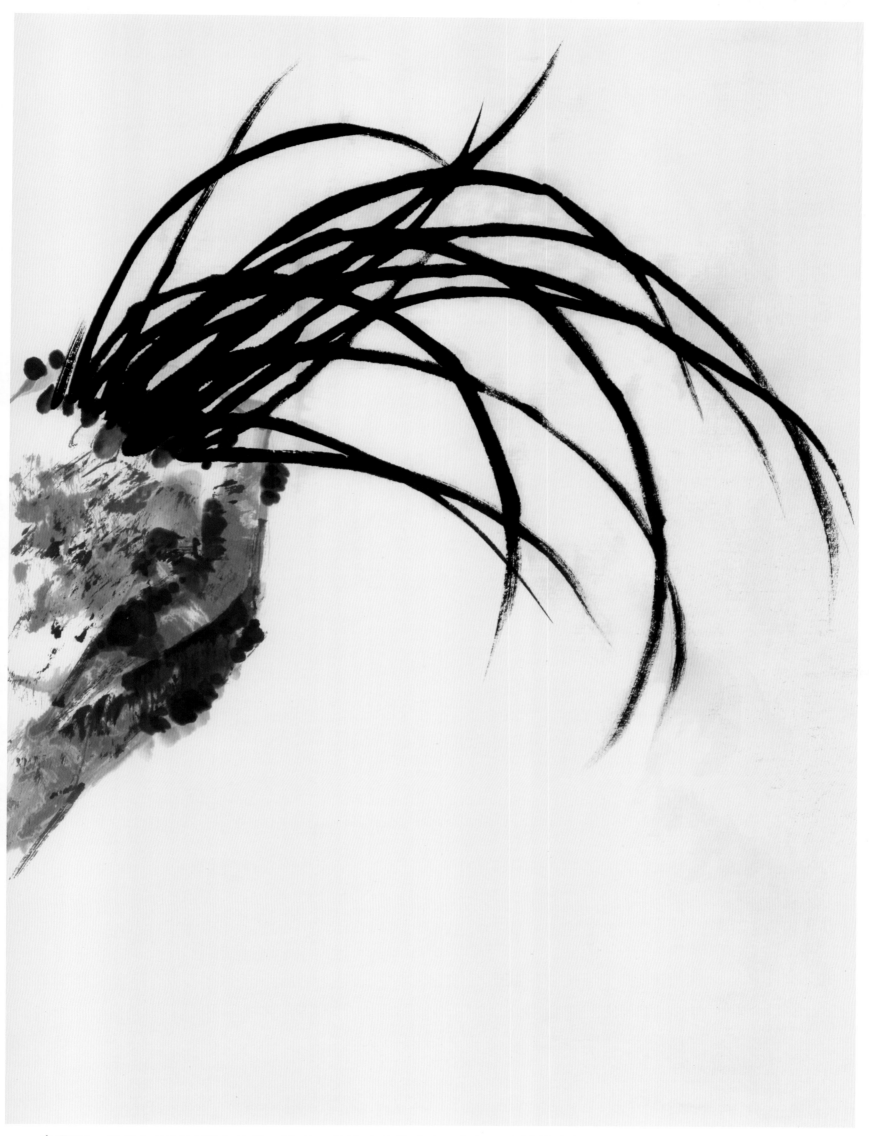

步骤二　重墨勾出兰叶以定其势。注意一组兰叶中的疏密、长短、交错的变化。

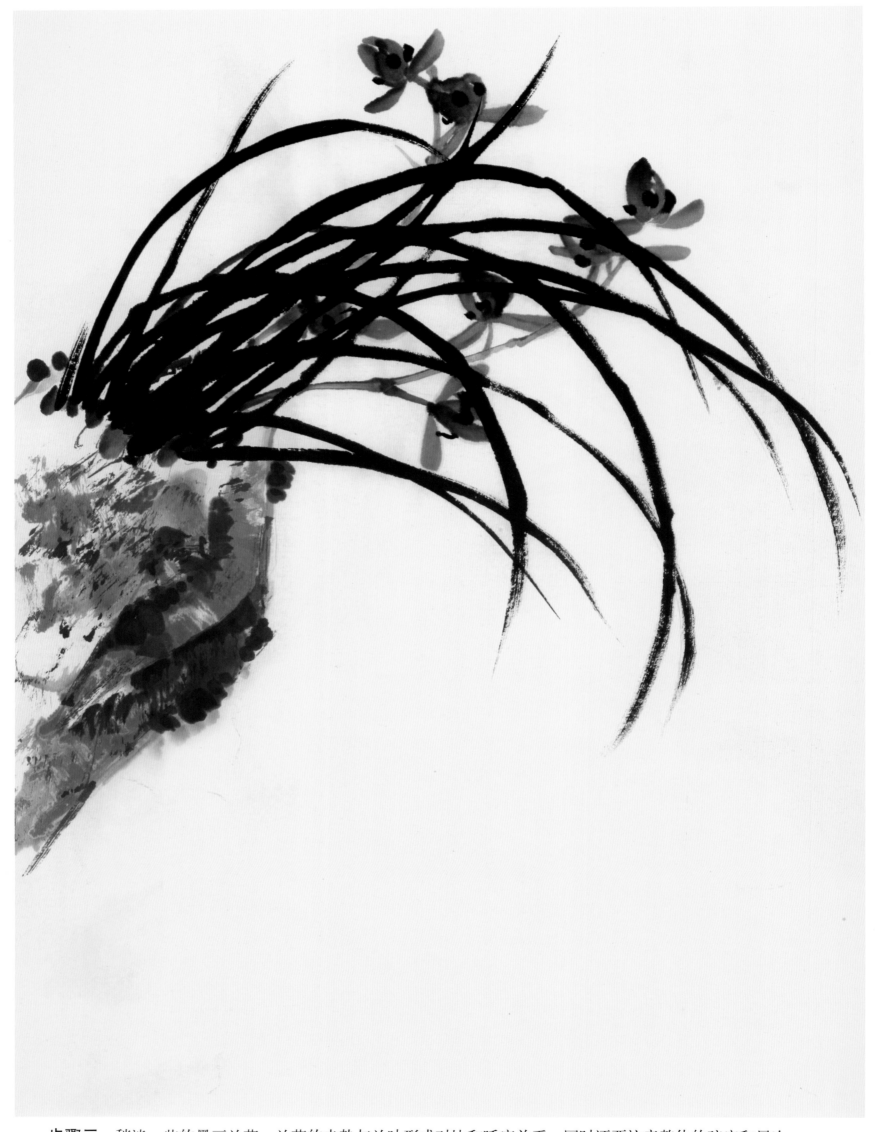

步骤三 稍淡一些的墨画兰花，兰花的走势与兰叶形成对比和呼应关系，同时还要注意整体的疏密和层次。

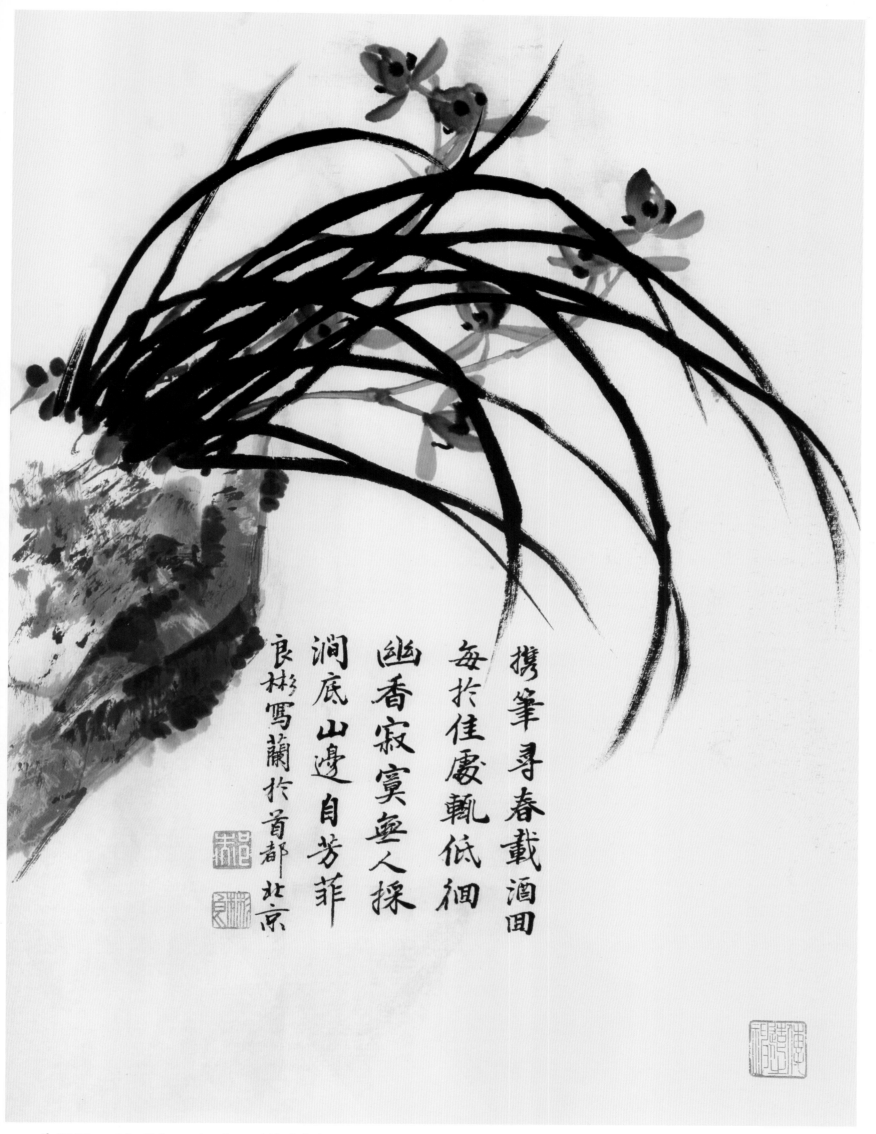

携笔寻春载酒回
每扵佳处辄低徊
幽香寂寞无人採
涧底山边自芳菲
良彬写兰扵首都北京

步骤四 反复观察画面，有不适的地方加以补足、润饰。最后题款、钤印。

《云淡风清》画法步骤

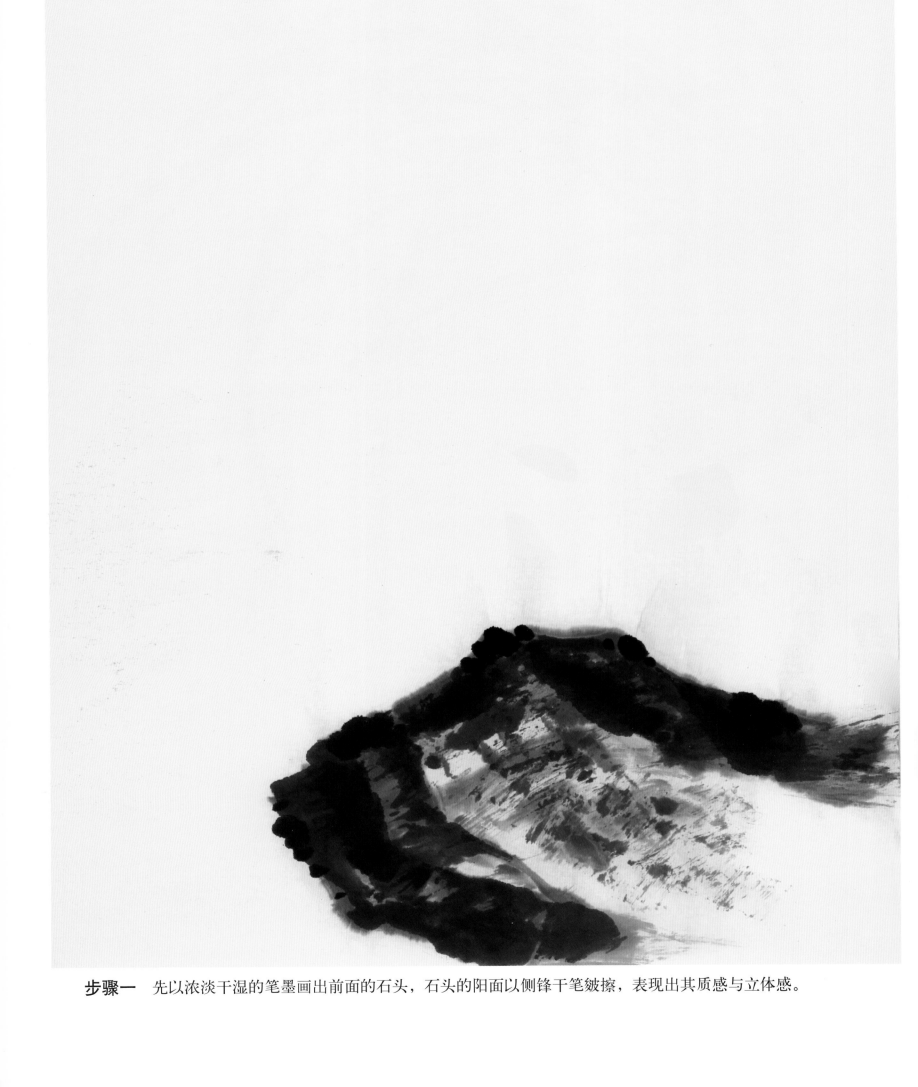

步骤一　先以浓淡干湿的笔墨画出前面的石头，石头的阳面以侧锋干笔皴擦，表现出其质感与立体感。

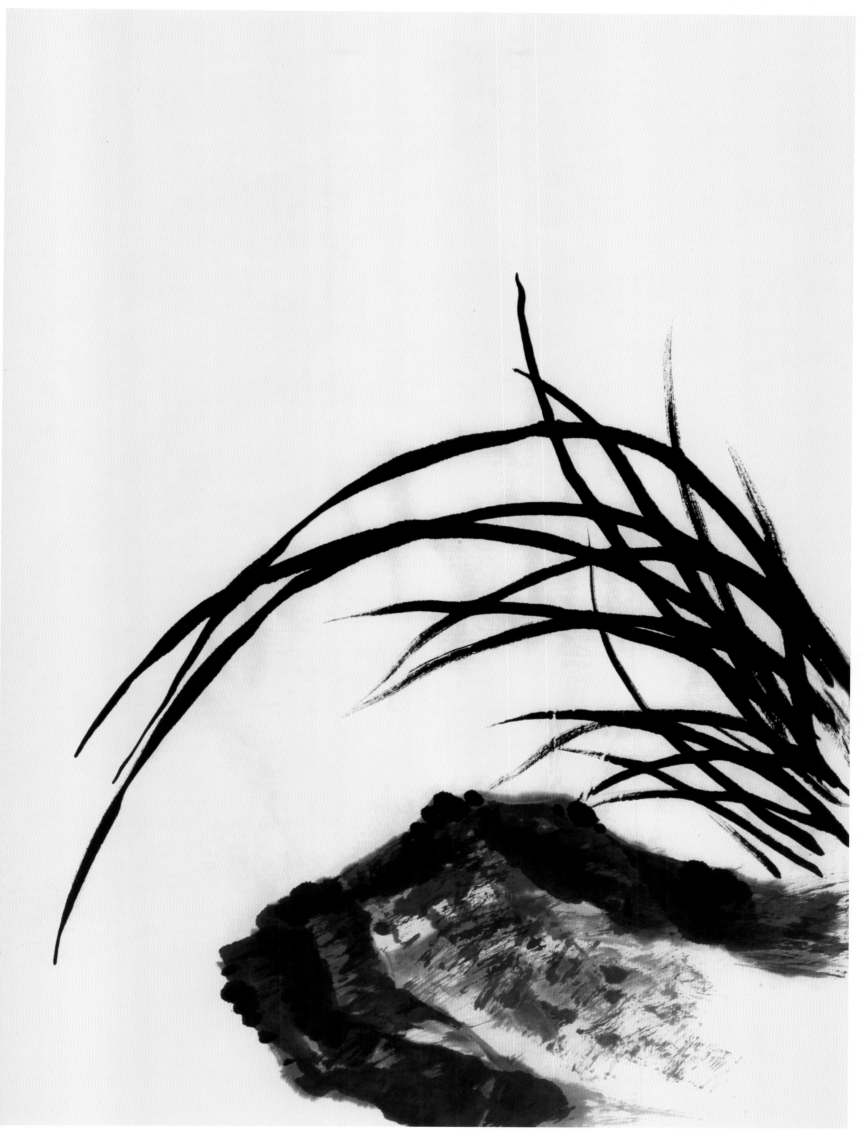

步骤二 重墨画兰叶，注意经营位置，兰叶的起笔、收笔以及前后、疏密关系。

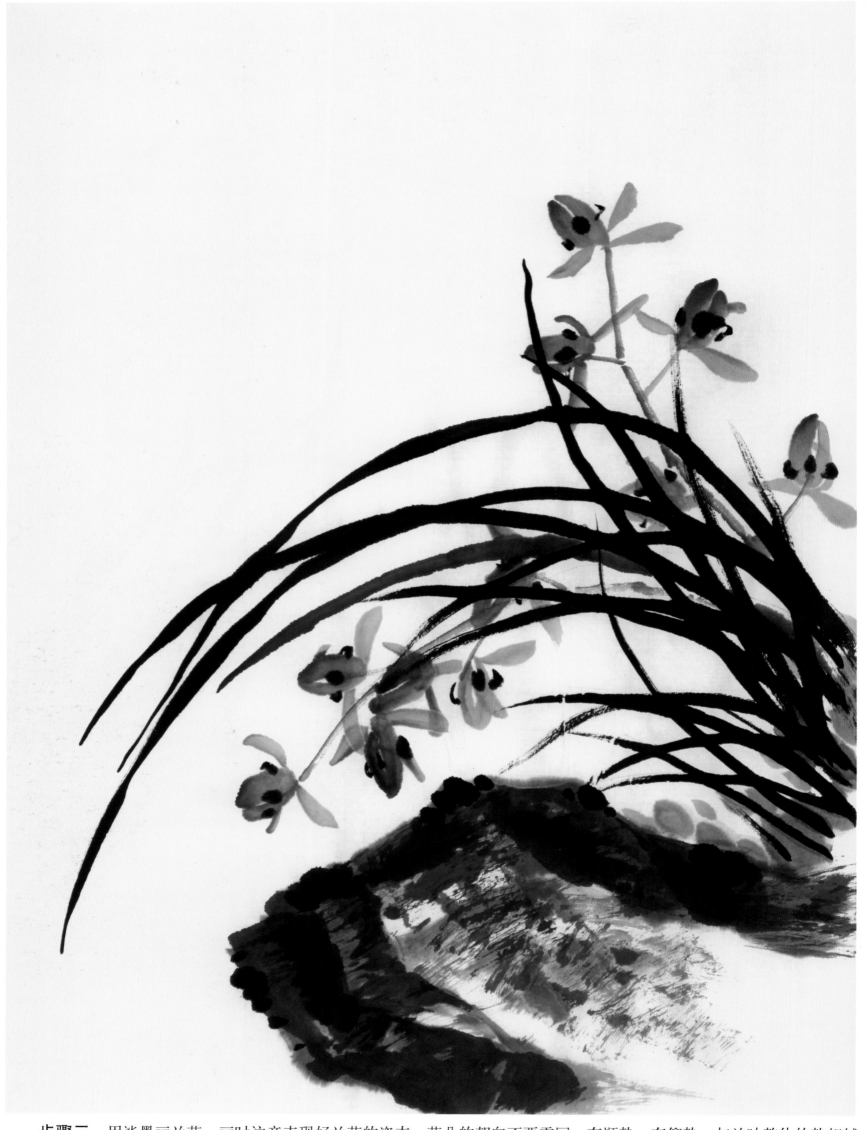

步骤三 用淡墨画兰花，画时注意表现好兰花的姿态。花朵的朝向不要雷同，有顺势、有仰势，与兰叶整体的势相辅、相成、相呼应。

野水春山空溪淡云拖色上月池龙良作作彬都首北京

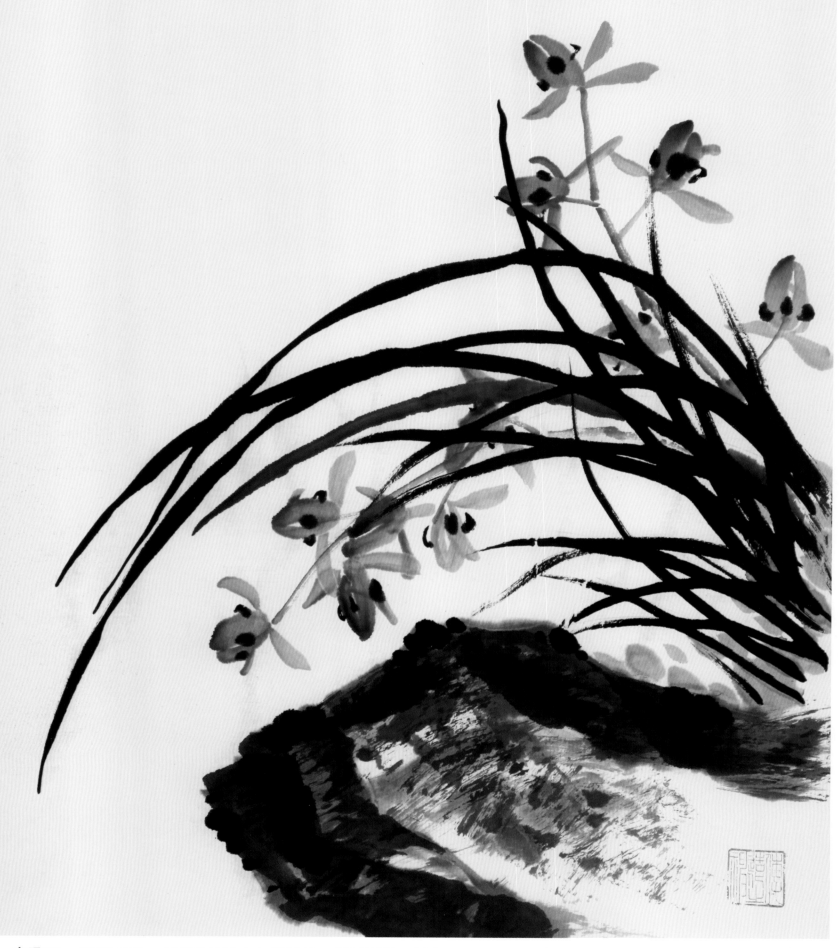

步骤四 调整画面，有不适的地方加以补足。最后题款、钤印。

《香飘十里》画法步骤

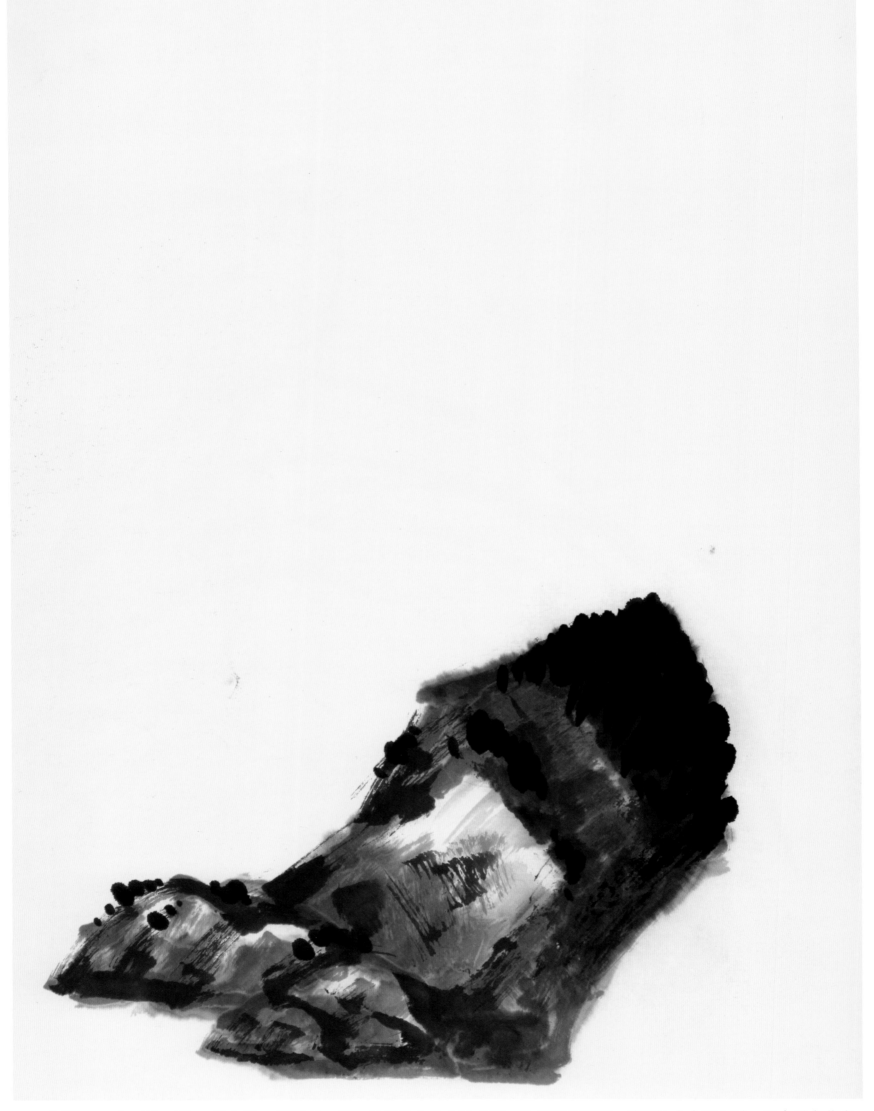

步骤一　先画出石头，蘸中墨，笔稍干，用勾皴相结合的方法来画，注意石分三面。待石块未全干之时，用中墨点苔点。

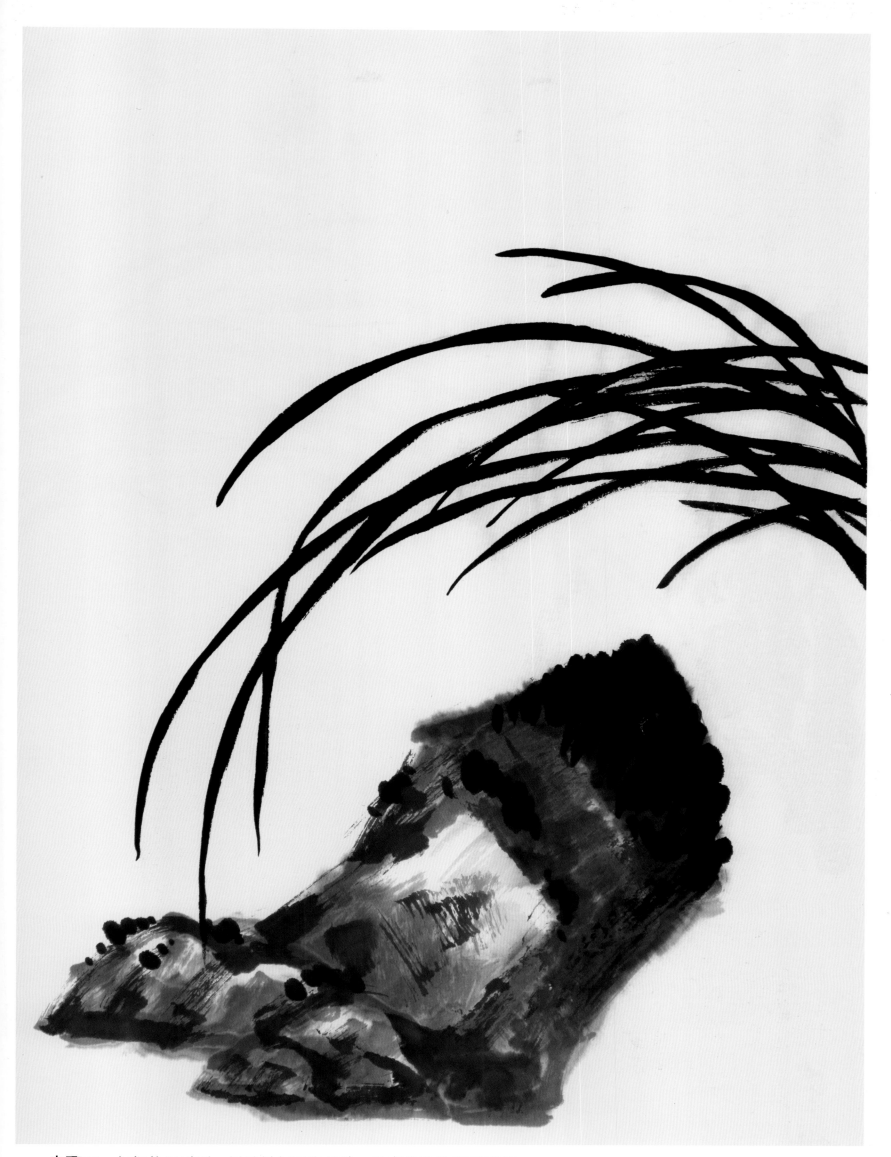

步骤二　根据构图需要，用重墨勾画出兰叶，注意兰叶的穿插错落。

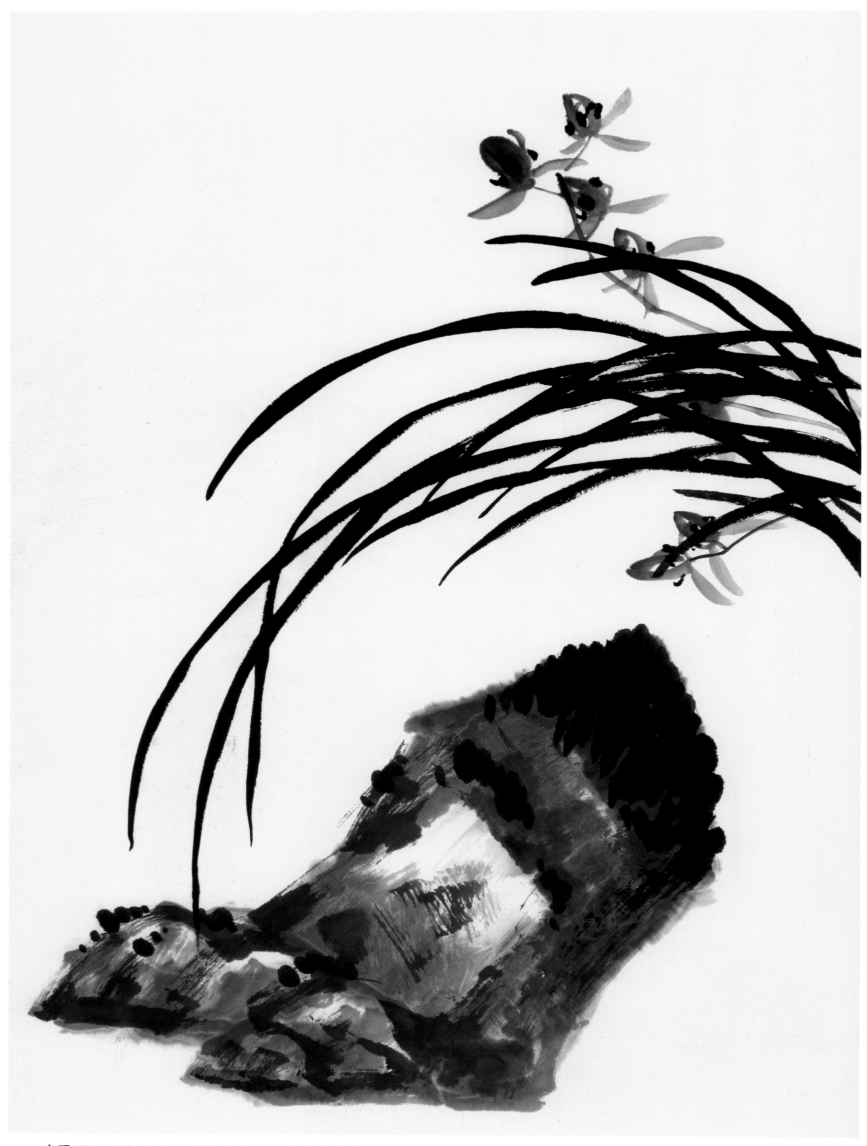

步骤三 添加兰花,重墨点花心。注意花朵的疏密组合。

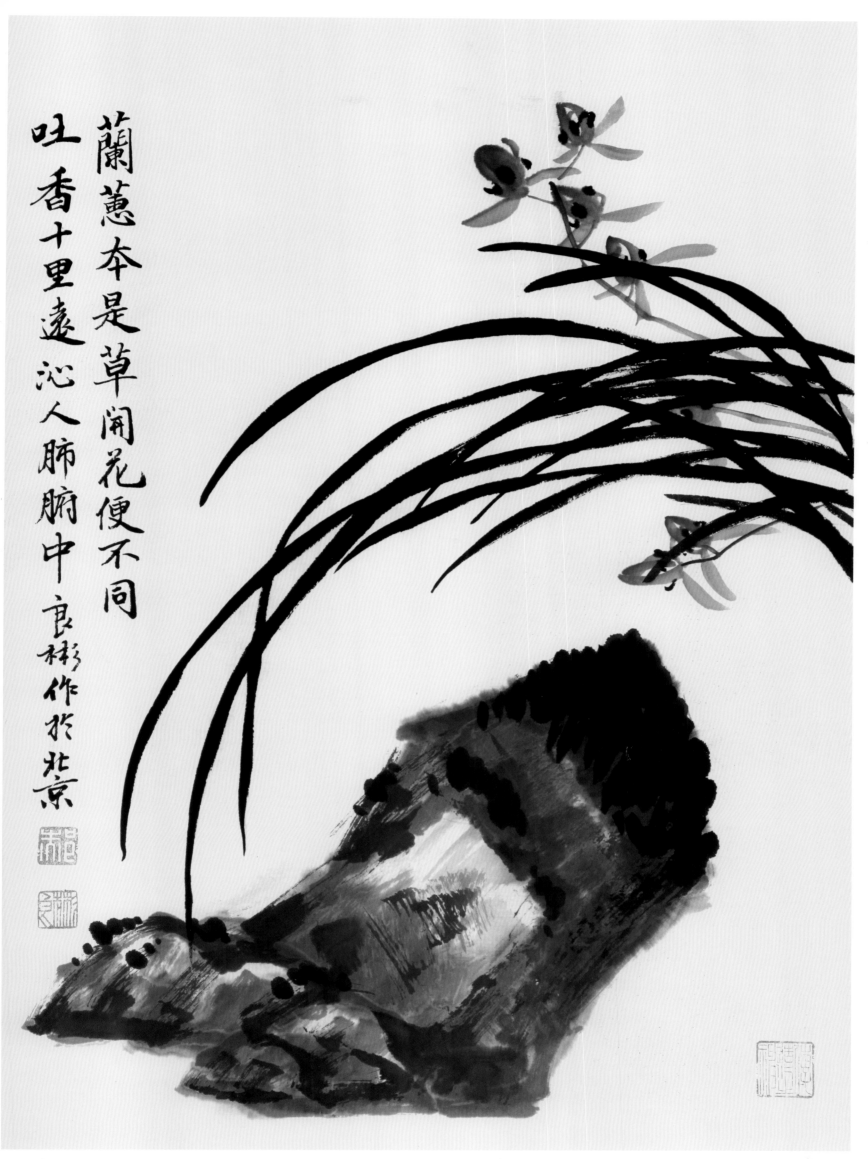

蘭蕙本是草
開花便不同
吐香十里遠
沁人肺腑中
良彬作於北京

步骤四 反复推敲，不够的地方再进行补足。最后题款、钤印。

《芳兰处处开》画法步骤

步骤一 考虑好构图，先用浓淡墨勾皴出石块。

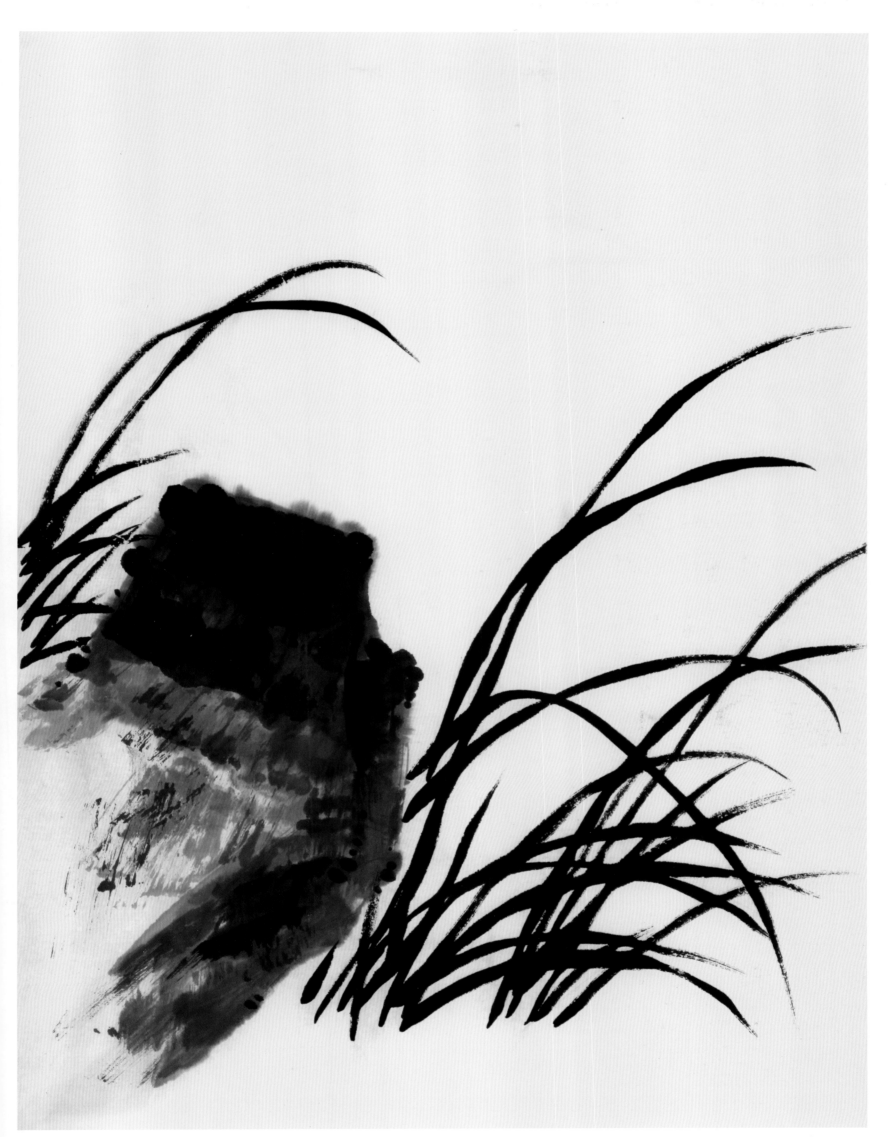

　　步骤二　在石块前用稍重的墨画兰叶，注意留出添画兰花的位置。根据构图需要，在石块后用稍干的笔墨再添加一组兰叶，增加画面层次感。

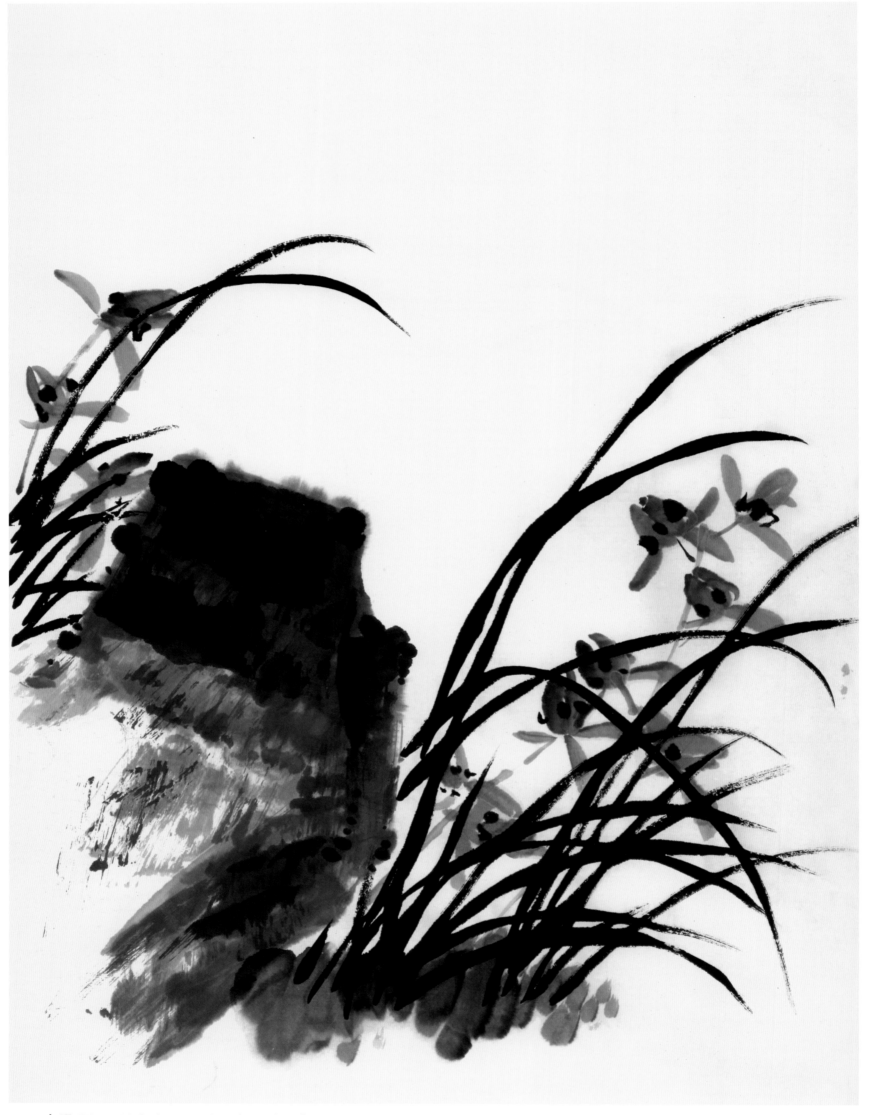

步骤三　墨未全干之时，在兰叶根部用稍淡墨点苔以示土地。用淡墨点画兰花，注意兰花和兰叶的对比、疏密关系，要穿插有致。待墨快干时，重墨点花心。

東風昨夜入山来，吹浔蘭蕙馥蘭闹。良彬写蘭首，都於京北。

步骤四　再仔细检查、整理画中细节。最后题款、钤印。

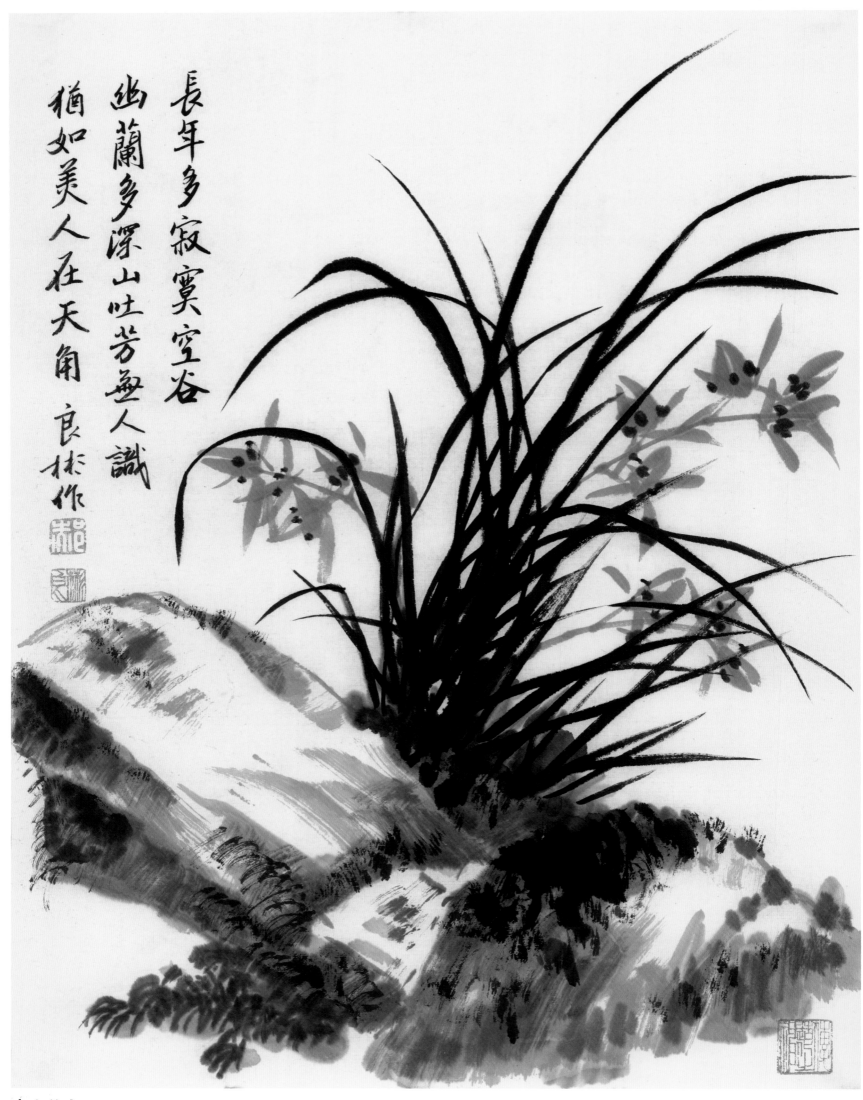

長年多寂寞空谷
幽蘭多深山吐芳無人識
猶如美人在天角　良柟作

空山美人

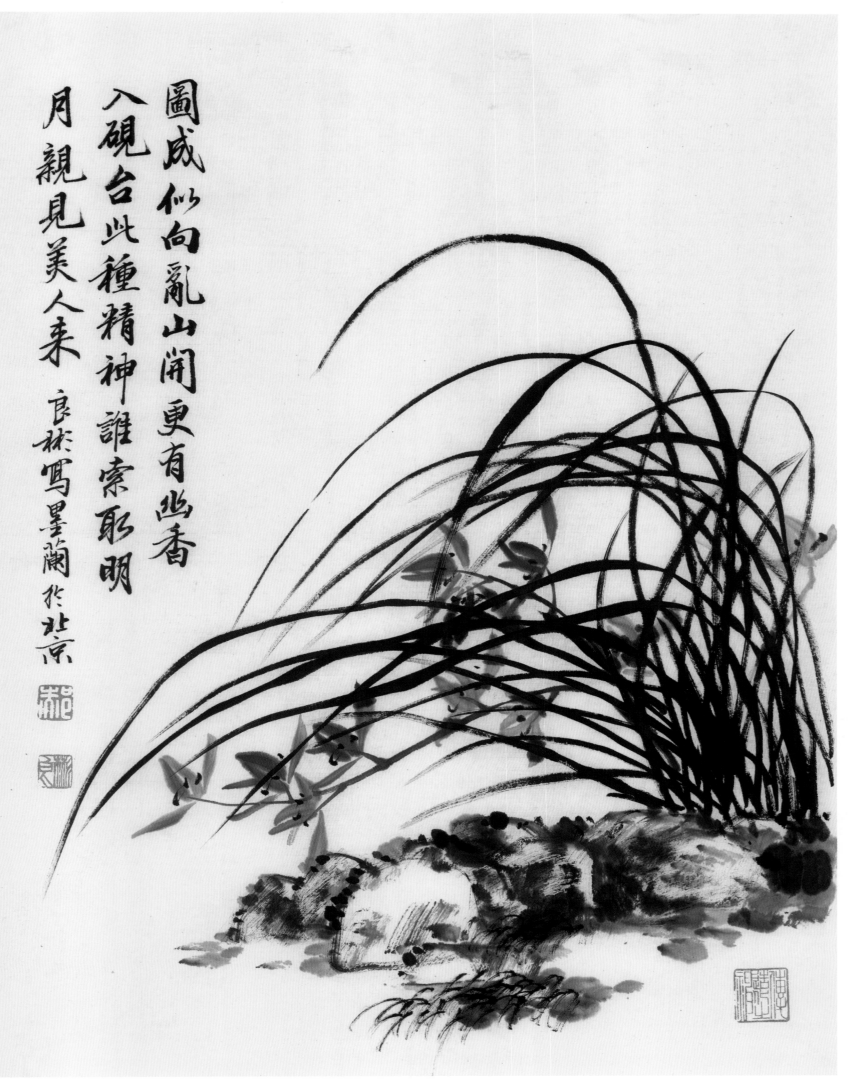

圖成似向亂山開更有幽香
入硯台此種精神誰索取明
月親見美人來　良柎寫墨蘭於北京

幽香深遠

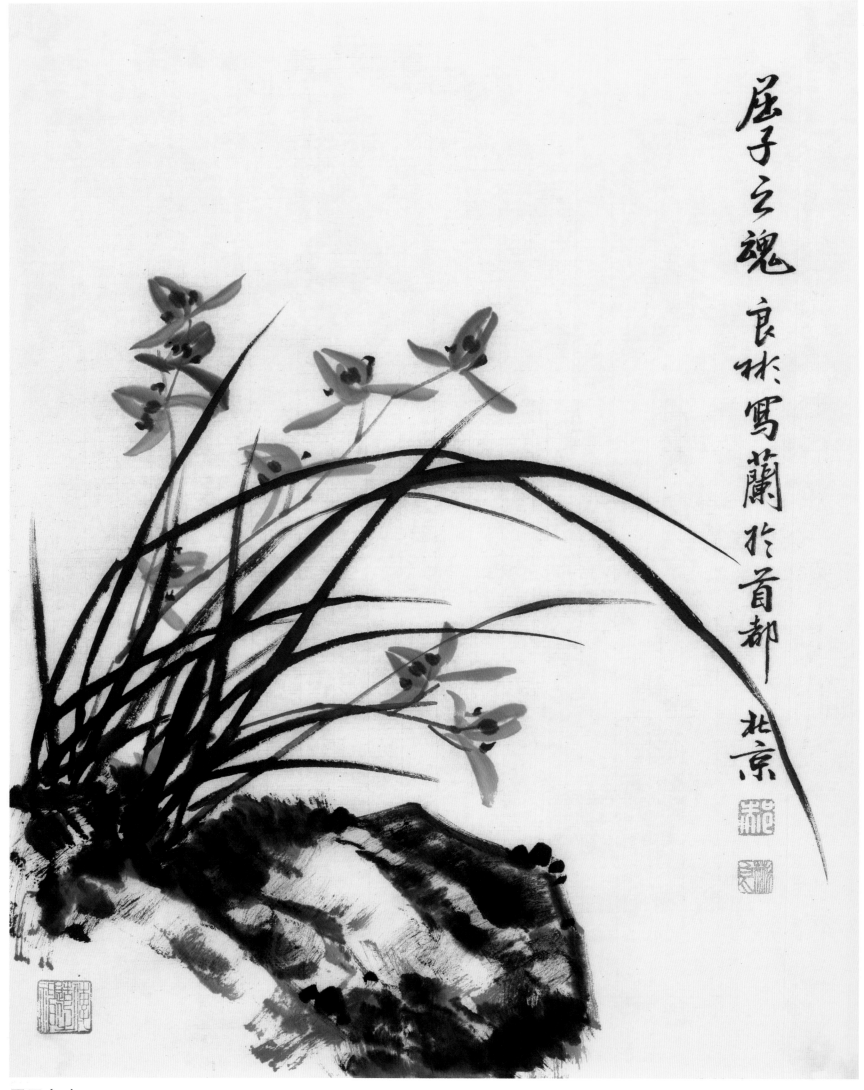

屈子之魂 良林 寫蘭 於首都 北京

屈子之魂

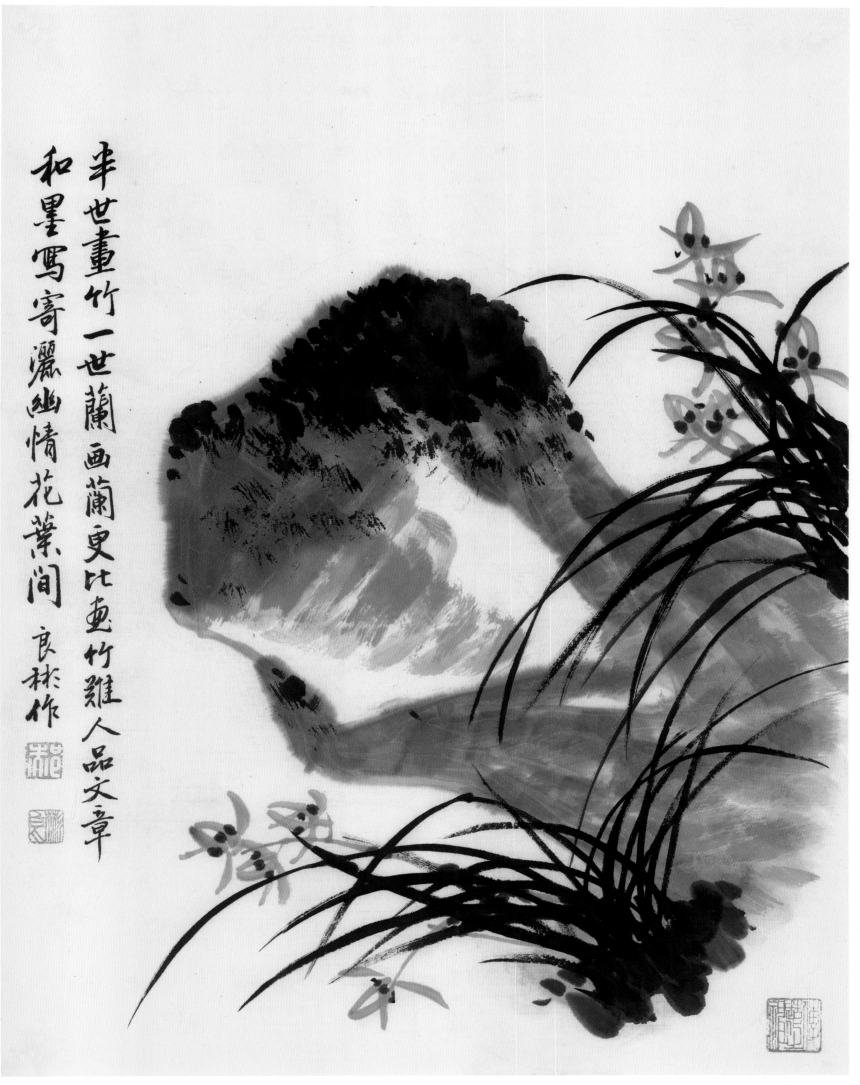

半世畫竹一世蘭 畫蘭更比畫竹難 人品文章
和墨寫寄灑幽情 花葉間 良秋作

情寄花间

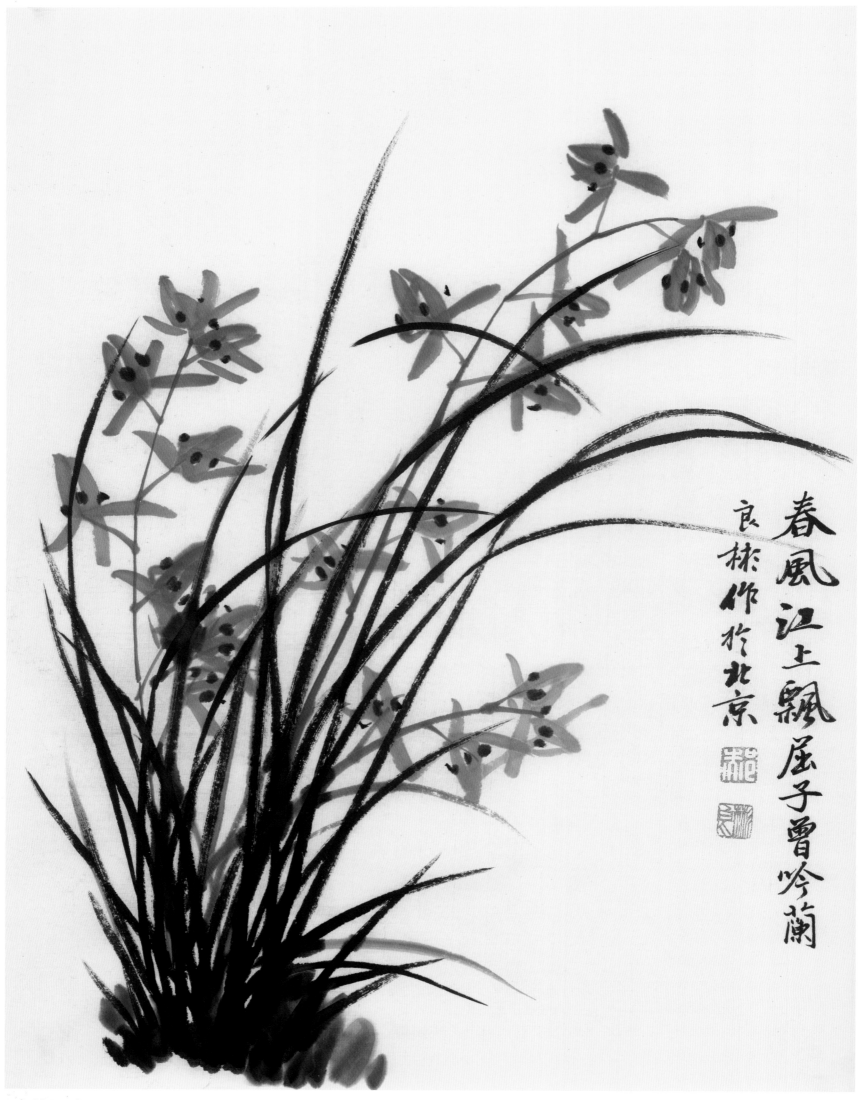

春風江上飄屈子曾吟蘭

良林作於北京

春兰飘香

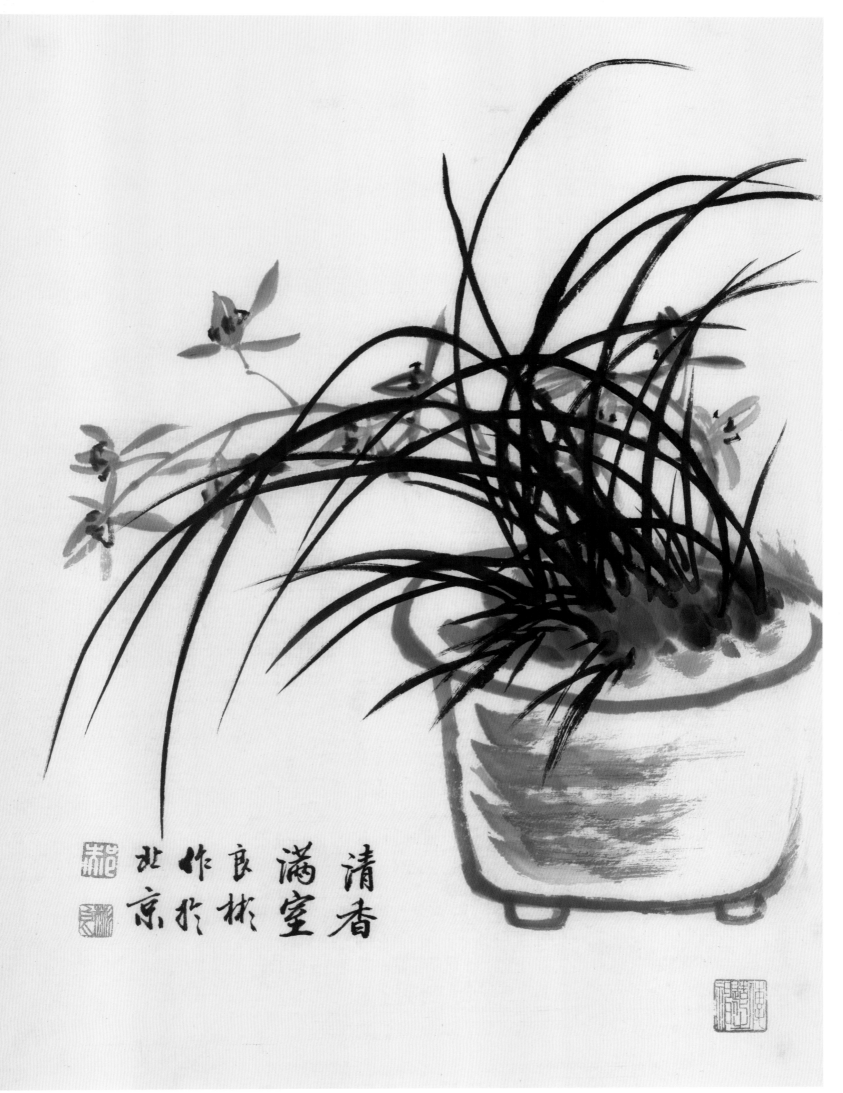

清香满室

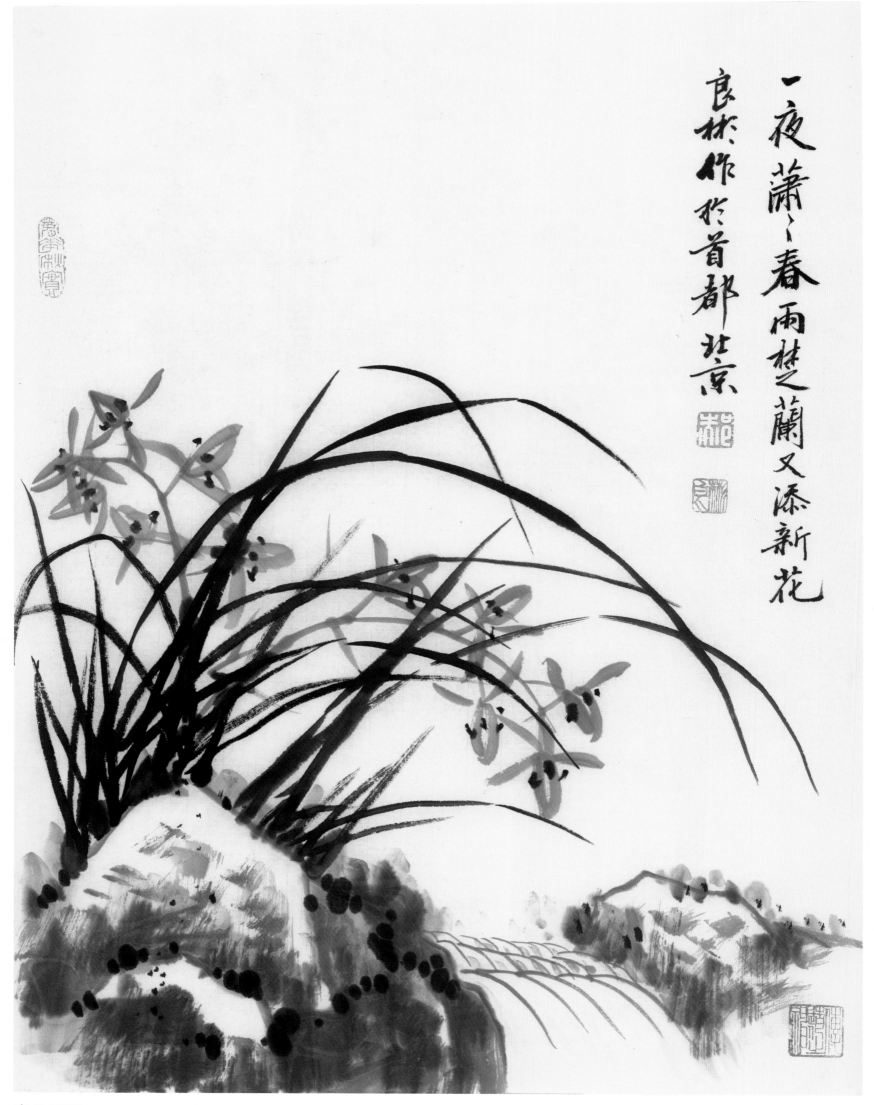

一夜瀟瀟春雨林之蘭又添新花

良林作於首都北京

春花新雨

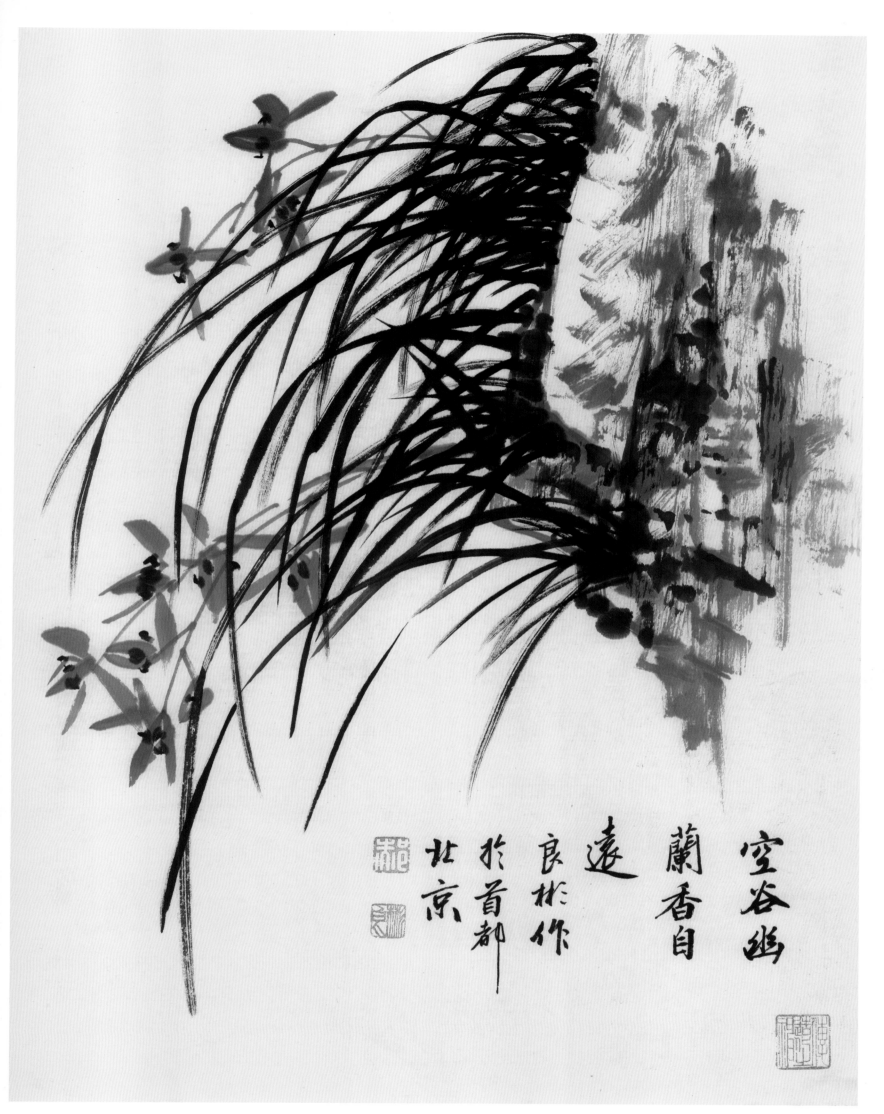

空谷幽蘭香自
遠
良枬作
於首都
北京

空谷幽兰香自远

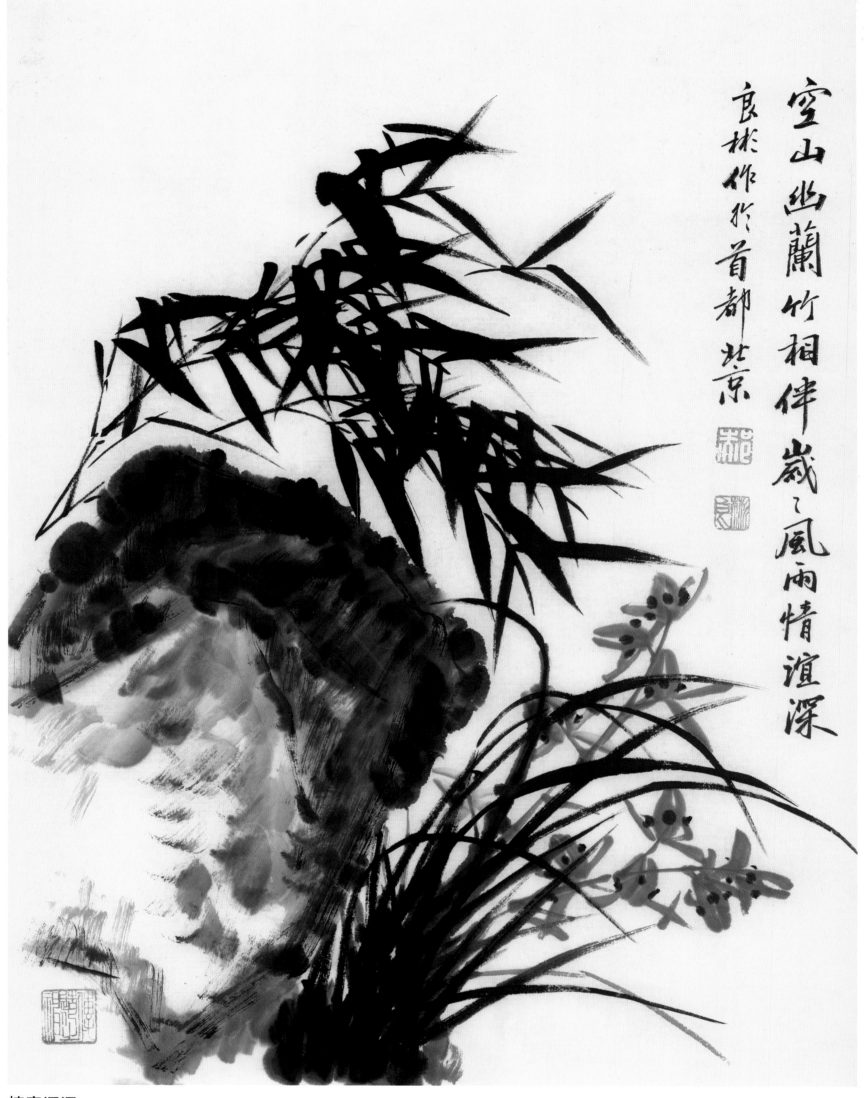

空山幽蘭竹相伴歲之風雨情誼深
良彬作於首都北京

情意深深